于右任書法珍墨

# 大字標準草書
# 草聖千文

于右任 著

原頌祥 典藏

# 于右老書標準草書千字文序

千字文，歷來為習字啟蒙識字所用，有數種版本。現行流傳之版本，初時為南朝梁武帝集王羲之所書一千字，令親族學習王字之用，後感集字雜亂無章，遂命周興嗣重新編整，周興嗣引經據典而成朗朗上口之韻文，其言語優美、寓意深遠，內容包括自然、社會、歷史、教育、倫理等多方面的知識，可說是古代童蒙的小百科全書，迄今已歷一千五百年，深受文人喜愛。

及至民國初年，國勢頹危，有志之士莫不思革新圖強，文字之繁複亦成改革之重點，當時有將文字拼音化、簡化等諸多倡議，而于右老身為書壇大家，秉保存文化精萃之想法，提出「識讀用楷，書寫用草」概念，並身體力行於民國二十年成立草書社於上海，開始整理文字之志業，當時右老以千字文為底本，本欲用章草為書寫體，後因章草不便而改易二王字，然二王字美則美矣，但在草法與結構上未必最佳，故改以今草為模，一方面登報徵求草書碑帖搜求字跡，另一方面邀請對草書有研究之書家參與討論，取捨歷代名家書跡，並以「易識」、「易寫」、「準確」、「美麗」作為選字原則，以符實用。

個人多年前曾於舊書肆搜求得《標準草書千字文》第二次版本，並呈監察委員劉延濤（字慕黃）先生一覽，慕黃先生於其上題詞「此為標準草書第二次印本，內中注解皆較在台印者為詳，廖君禎祥於舊書肆中得此殊為不易，當年社中同仁一燈對坐，每得一字一解，逐一呈請右公主裁，此狀歷歷在目前，河山變色，文字飄零，右公仙逝，故人何在，不忍卒讀，亦復不忍釋手，淚涔涔下矣。中華民國六十四年

劉延濤拜讀敬記。」慕黃先生一生追隨右老，親身參與前後十次之〈標準草書千字文〉修訂，可謂對標

草千文奉獻至深，其所言正可明證右老對〈標準草書千字文〉投注之心力。《標準草書千字文》第七到

第十次版本皆於台灣印行，可見右老來台後，仍精益求精、亟思文字改革推廣。而今，標準草書雖未能

成為國民之書寫體，但在多年推廣下已成為書藝主流之一，從章草、今草、狂草到標草，右老主導草書

之標準化與系統化，且一生筆墨不輟，草聖之稱可謂實至名歸。

此次付印之〈標準草書千字文〉與〈我的青年時期〉一樣是從右老貼身副官張玉璞先生處所得，

千字文是右老一生心血結晶，時常書之以為練習，因非一次而成之作品，其中多有重覆或錯漏之處，實

乃多次書寫而後篩選集結之故也。其中可見書寫精熟、意態自然，不刻意求美而是順應筆性、任筆隨

心，此即右老所言之筆活、無死筆，他認為這是習書最緊要處，右老曾言「二王之書，未必皆巧，而各

有奇趣，甚者愈拙而愈妍，以其筆筆皆活，隨意可生姿態也。」至於如何能在書寫中無死筆，右公認為

要多讀、多臨、多寫、多看。此外，針對執筆之要，右老曾言「執筆無定法，而以中正不失自然為

上。」簡而言之，即隨時維持筆毛之最佳彈性是也，右公用筆莫不如是。慕黃先生於其著作《草書通

論》中記述右老所言：「『書法無他巧，多寫，便工。』多寫則熟而筆活矣，又指示致活之道曰『習草

書，自能參悟。』」而此本千文為右老日常所書，正可見其筆活之意。

原本臺灣商務印書館希望將右老所書千文，挑選其中個人認為佳作者，稍加解說其形態結構與用

筆之美，以利後學者，然數月間，多次反覆撫卷審視後，深感其難，吾志學之年學書迄今已歷七十餘

三

年，仍時感學思之不足，尤其近年來益覺書道無涯，有日新又新之感，當下之是，越明年恐為非，又何敢以吾等淺陋之知，妄揣先賢筆墨優劣，故而仍以原版掃描付印，維持最原始之風貌以饗同好。個人曾於二〇一〇年八月擬定了〈于右公書法頌〉表達個人對右老之崇敬，「于右公以其天資之高、學養之厚、用功之勤、創力之豐、規局之宏，揮毫其無欲之心，遂成不朽之書業。」此即吾心所思所念，毋需他言。

目前坊間之右老所書〈標準草書千字文〉有多個版本，或受限當時掃描印刷技術，未能盡展右老書跡精妙，或觀其字跡恐非右老風貌，頗有可疑之處。故而臺灣商務印書館秉《手書我的青年時期》之愉快合作經驗，再度將個人所藏右老所書〈標準草書千字文〉付梓，圖以最真實風貌呈現右老書跡，除了延續右老推廣標草之情操，亦使習標草者有最佳參考範本，個人甚感欣慰，略敘數言以記。出版過程中，多承臺灣商務印書館與劉文浩、梁銳華、李柏樫同學協助，在此致謝。

<div style="text-align: right">九二老人祥翁　廖禎祥</div>

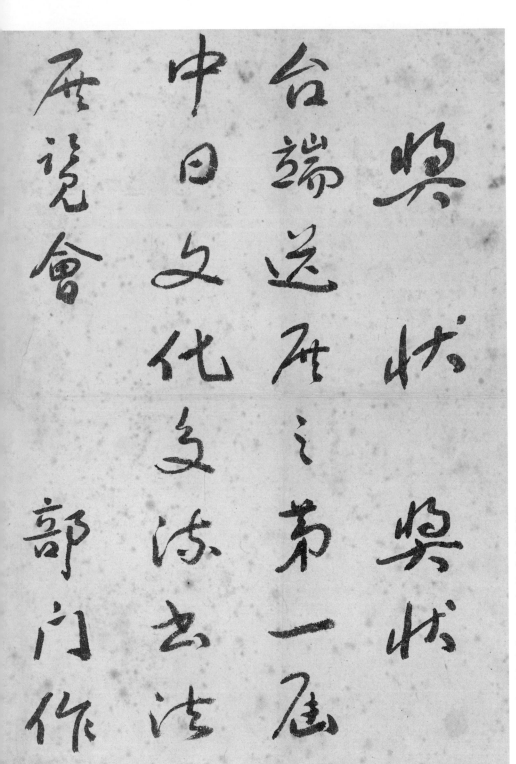

原件大小長二八‧二公分，寬四十公分

獎狀　獎狀

台端送展之第一屆

中日文化交流書法

展覽會　部門作

品經評列為

獎　敬致獎狀以資紀

念　于右任

中華民國四十八年　月

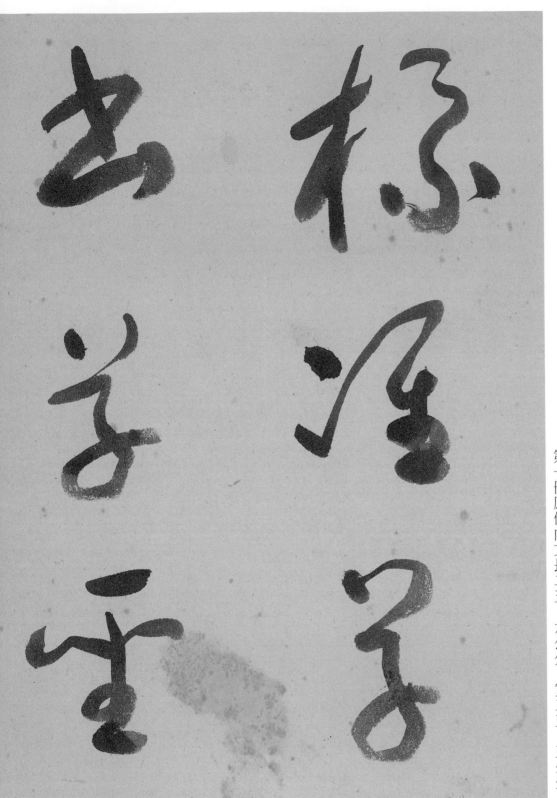

自「標準草書草聖千文」至「學優登瀛」止。

第一冊原件內文長二五・六公分，寬三五・五公分；

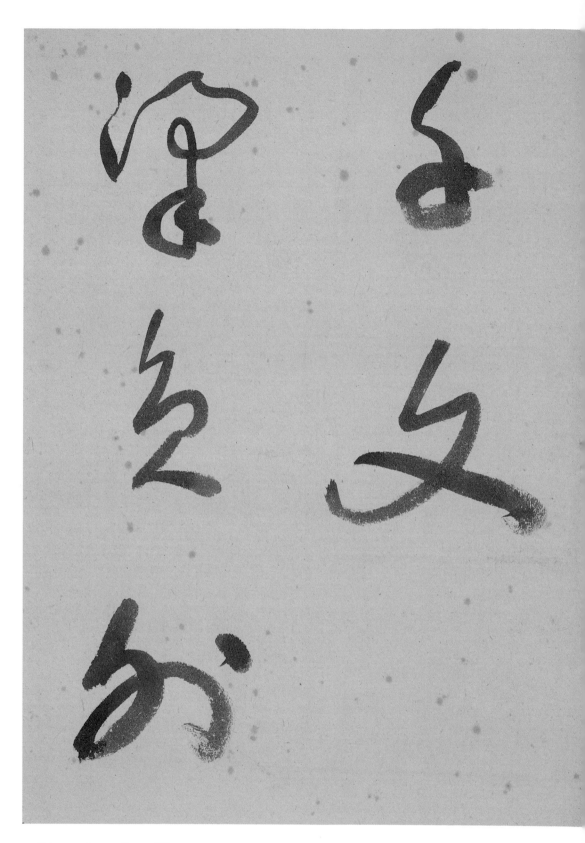

標準草

書草聖

千文

梁員外

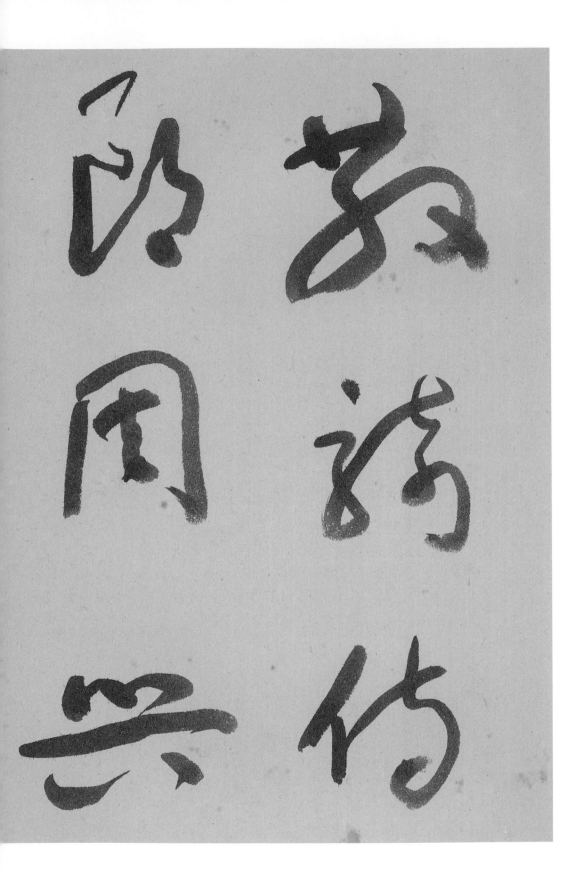

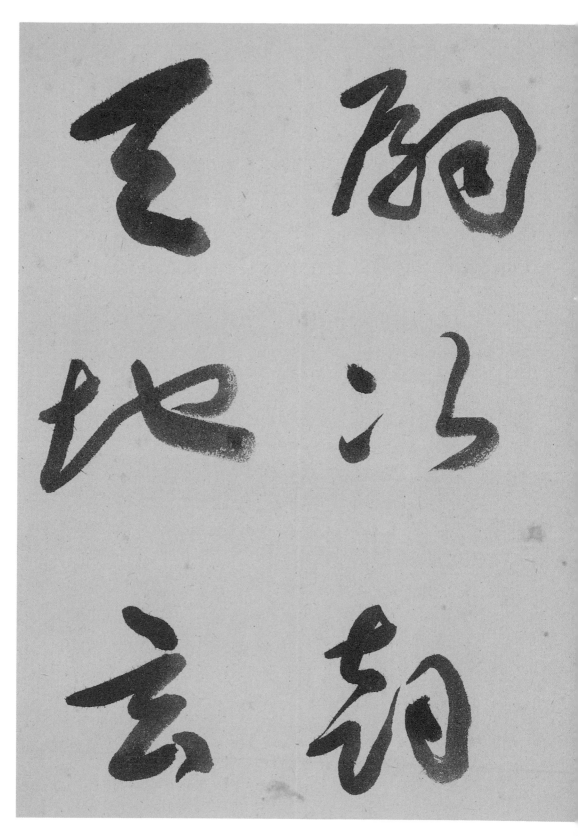

散騎侍
郎周興
嗣次韻
天地玄

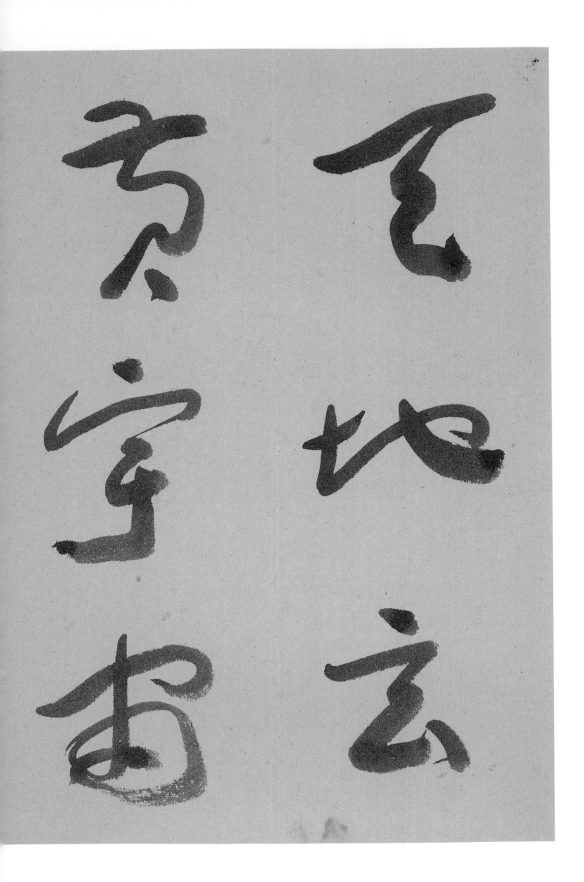

天地玄黃宇宙

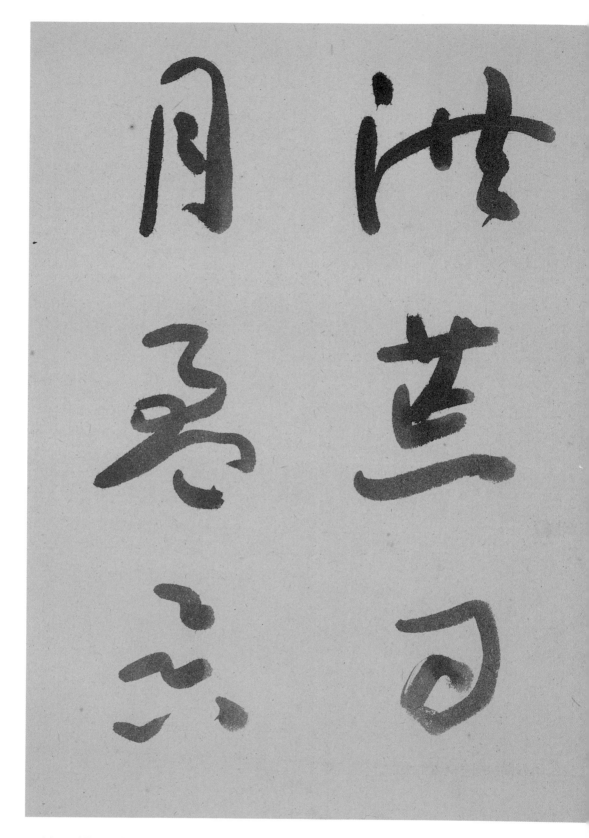

天地玄

黃宇宙

洪荒日

月盈昃

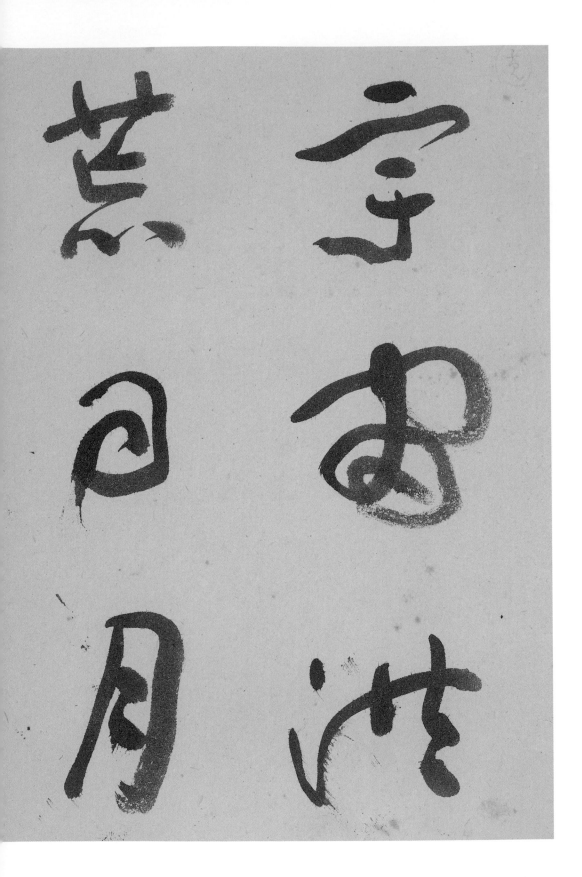

宇宙洪荒日月

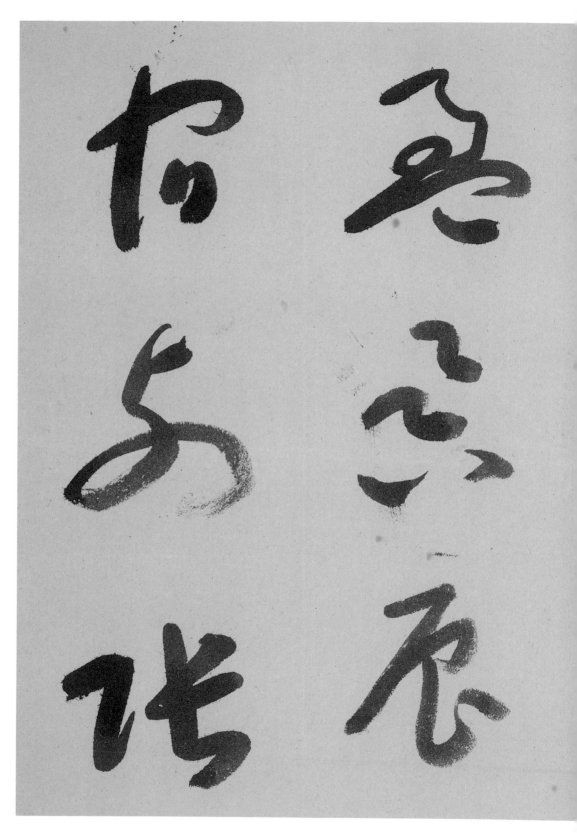

宇宙洪
荒日月
盈昃辰
宿列張

言其多

佳新收

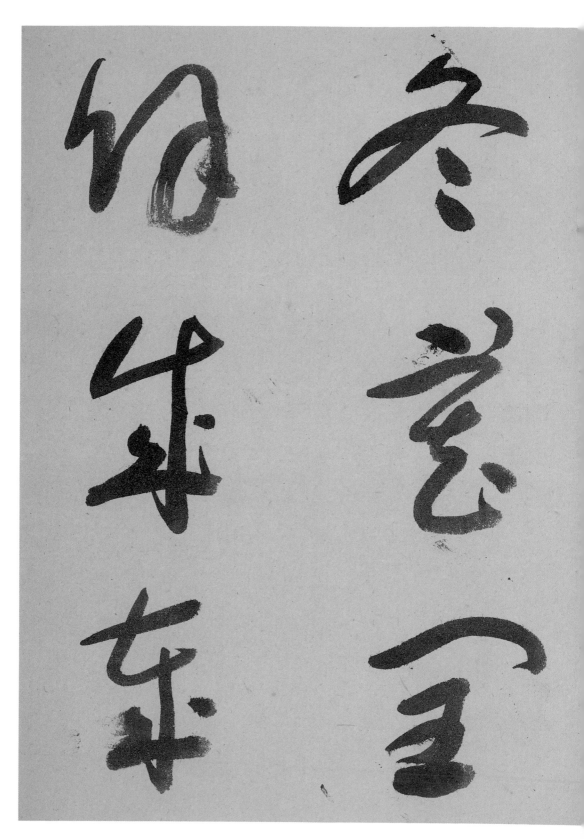

寒來暑

往秋收

冬藏閏

餘成歲

百姓本

東情呂

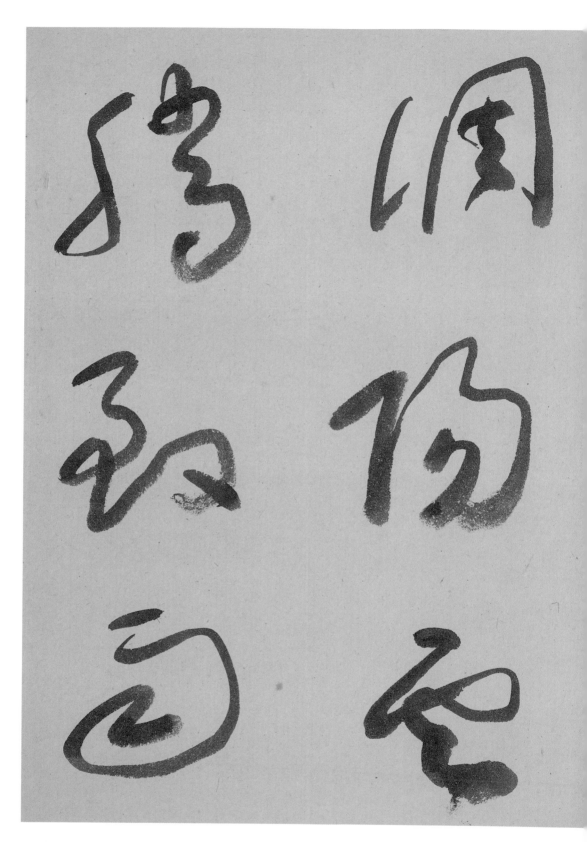

閏餘成
歲律召
調陽雲
騰致雨

窗前疏影筆端寒

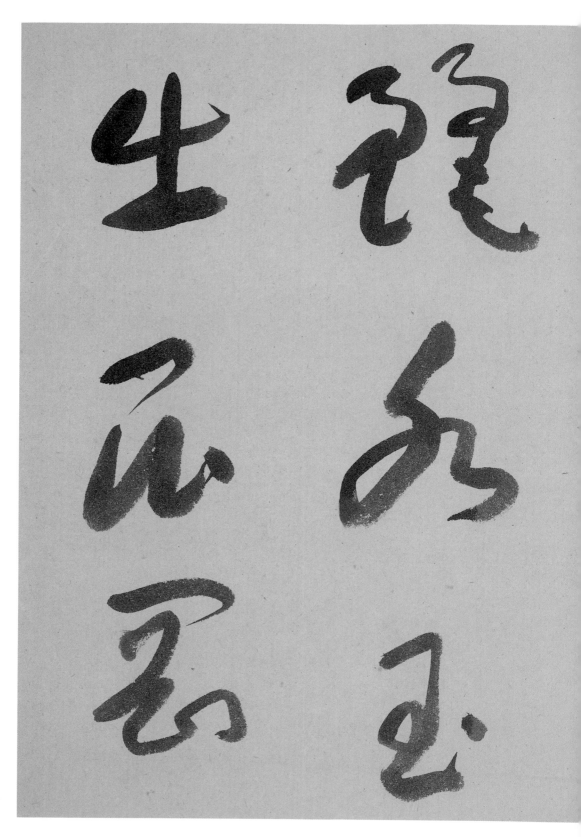

露變為

霜金產

麗水玉

出昆岡

高
物
毛

若
珠
好

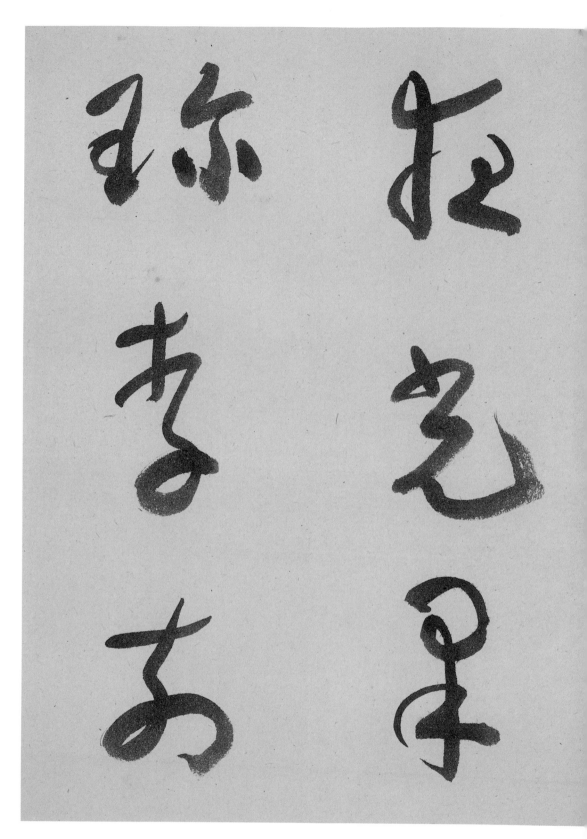

劍號巨
闕珠稱
夜光果
珍李奈

英
雄
業

望
酒
誠

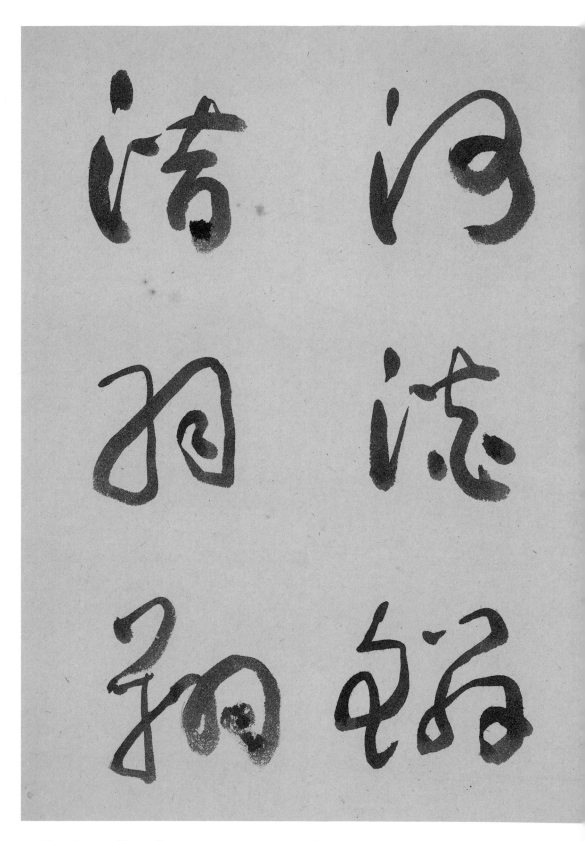

河流

清羽

菜重芥
薑海鹹
河淡鱗
潛羽翔

龍化世

帝申与冣

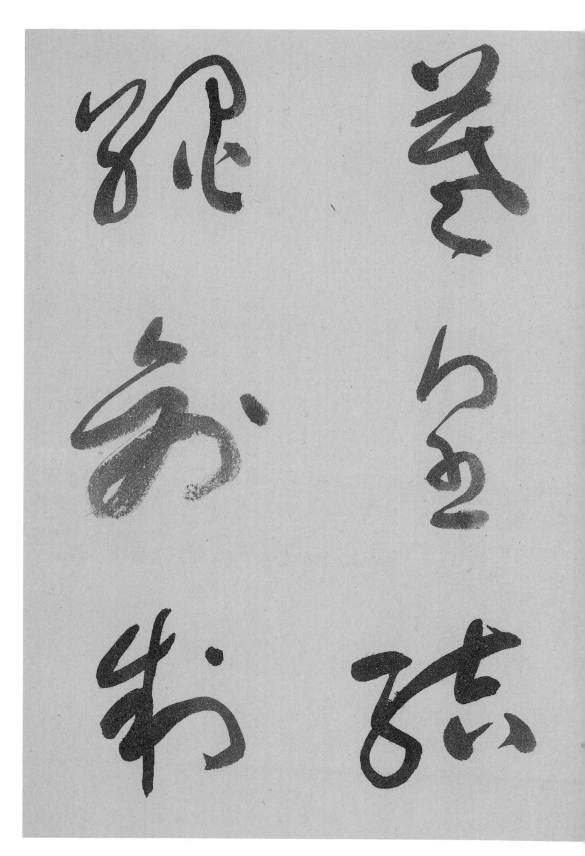

龍氏火

帝鳥官

羲皇結

繩創制

如

知

志

老

性

住

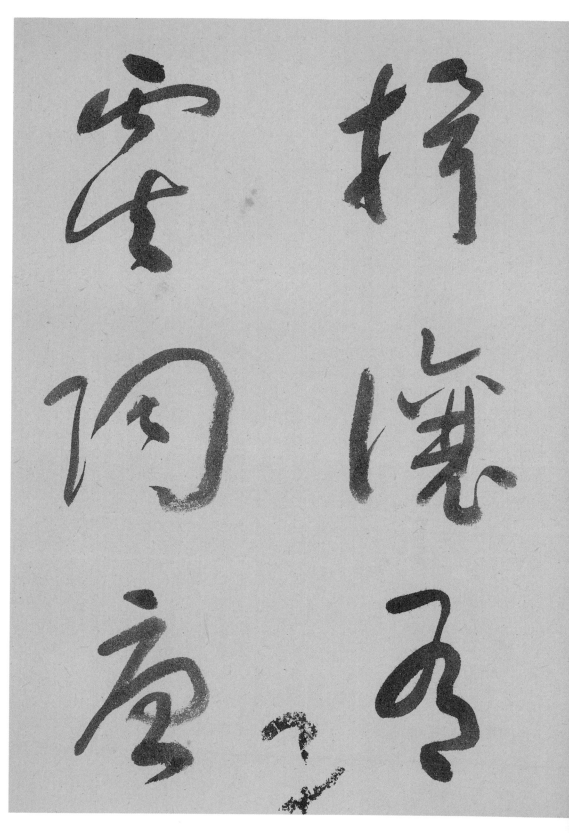

始服衣
裳推位
揖讓有
虞陶唐

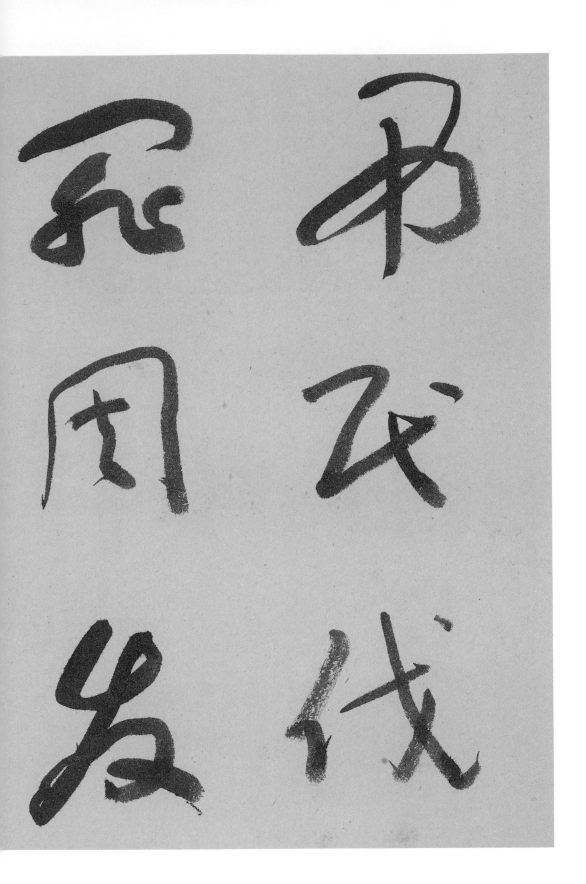

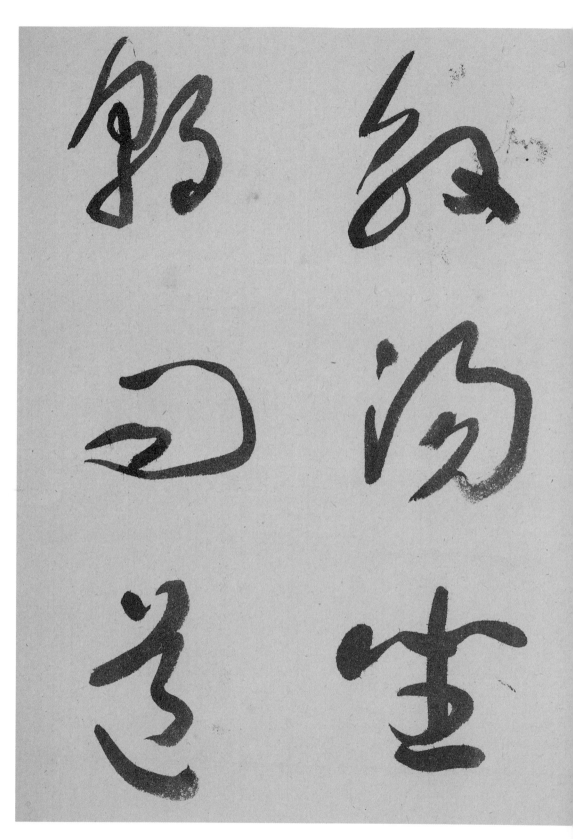

無挑手

章玄有

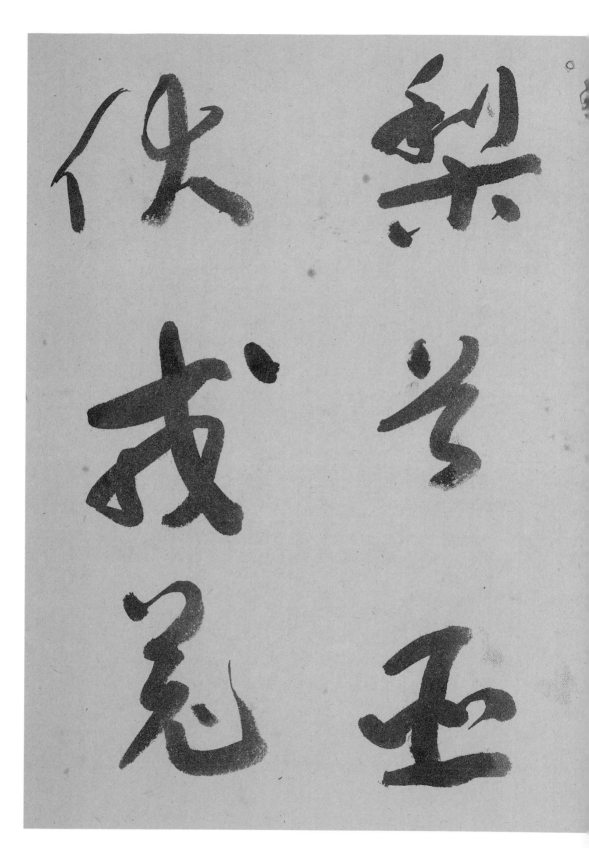

西速老

說而寅

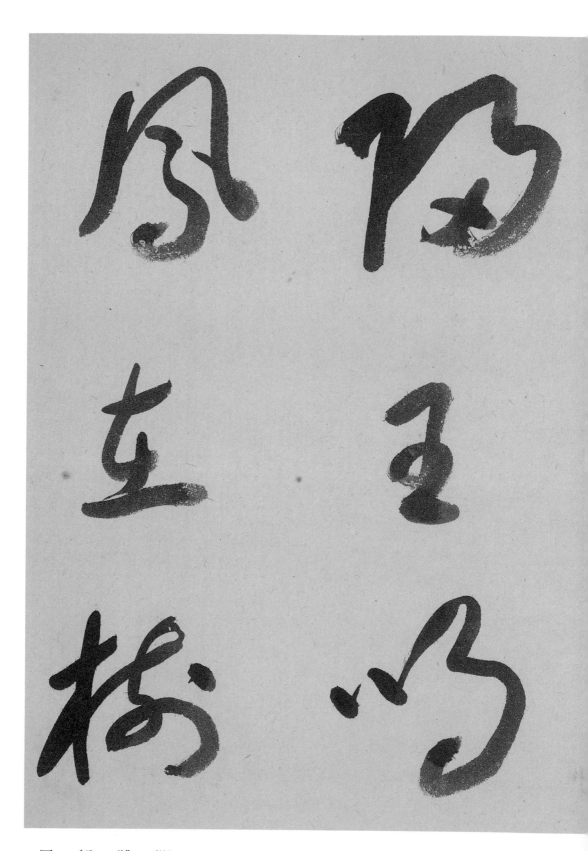

遐邇壹
體率賓
歸王鳴
鳳在樹

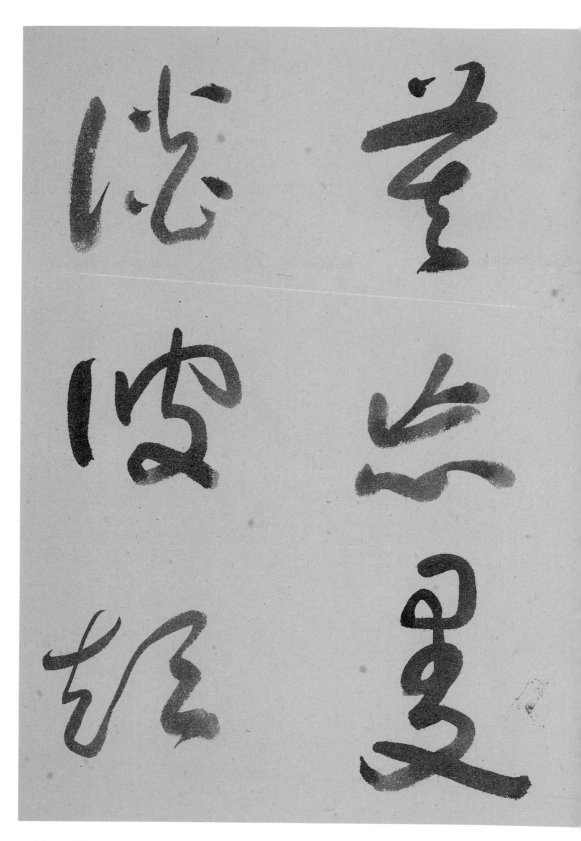

知過必
改得能
莫忘曼
談彼短

鹿

歓

己

己

与

ほ

己

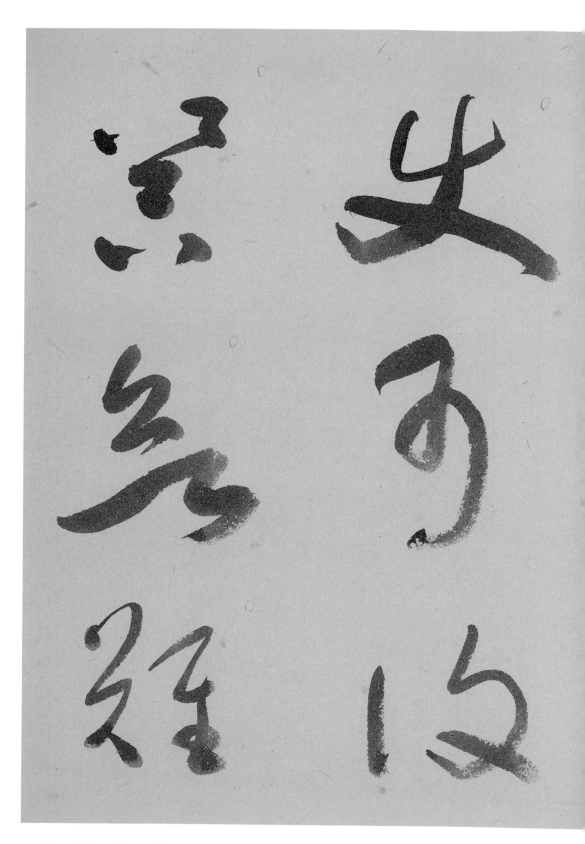

靡矜己

己長信

使可復

器欲難

雲
盡
如
山

此
清
隅

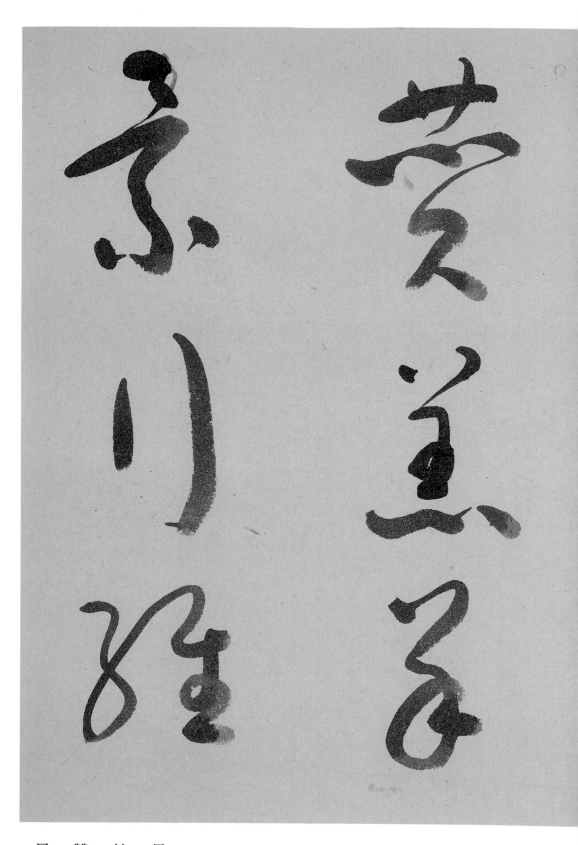

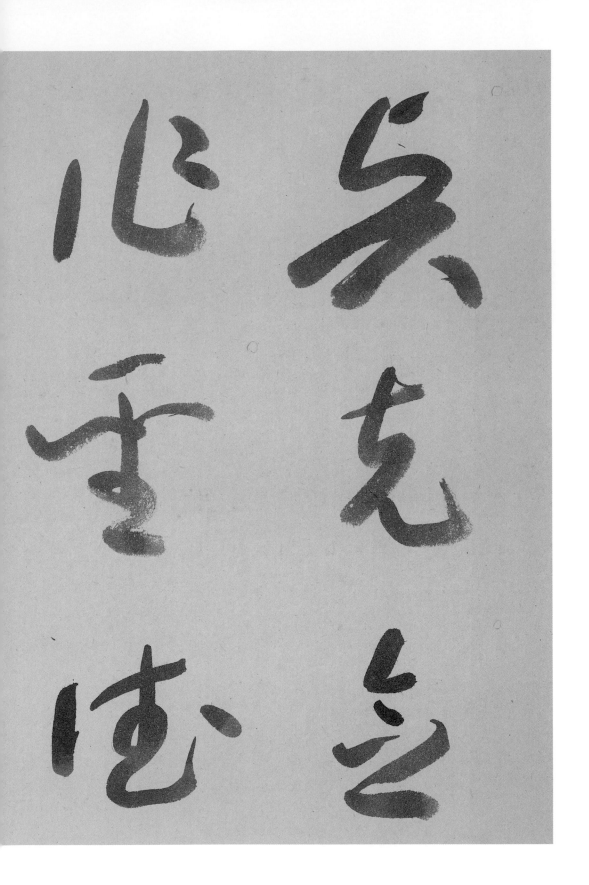

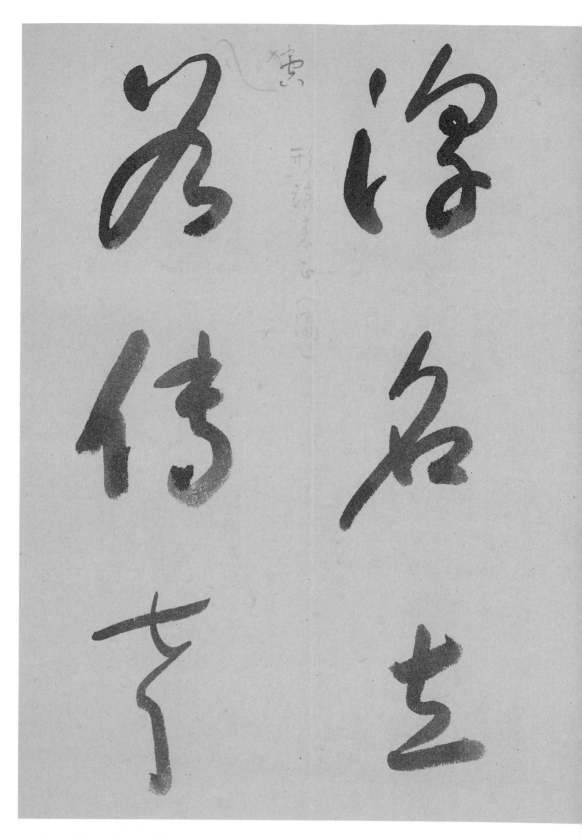

賢克念

作聖德

淳名立

谷傳聲

雨

正

錦

馬

表

為

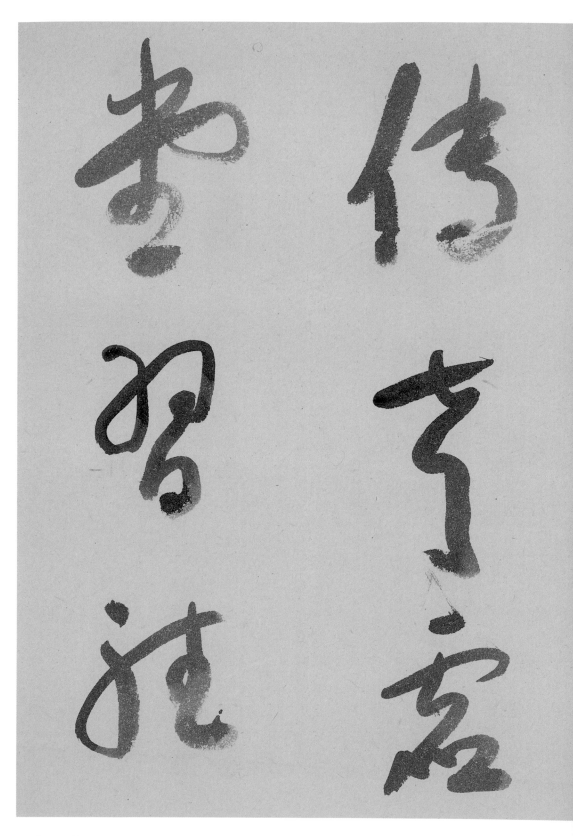

形端表

正空谷

傳聲虛

堂習聽

初
田
高

積
福
裕

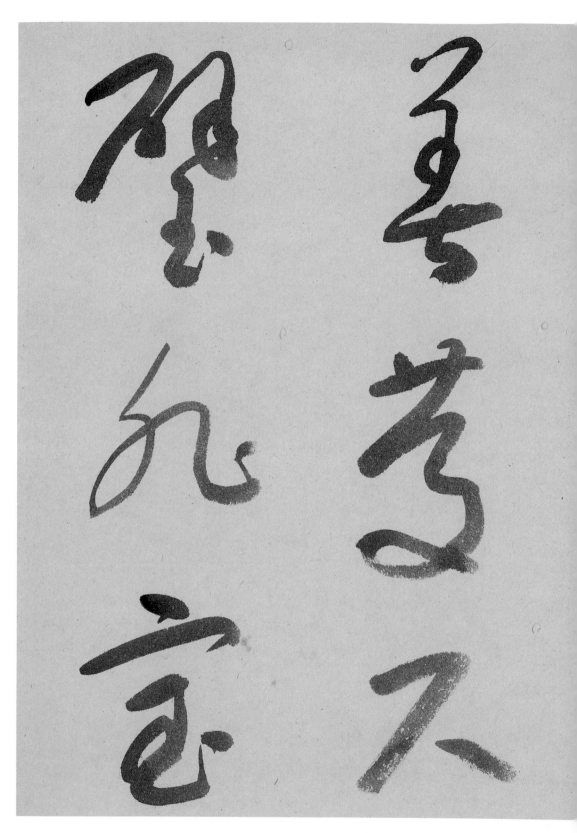

禍因惡

積福緣

善慶尺

璧非寶

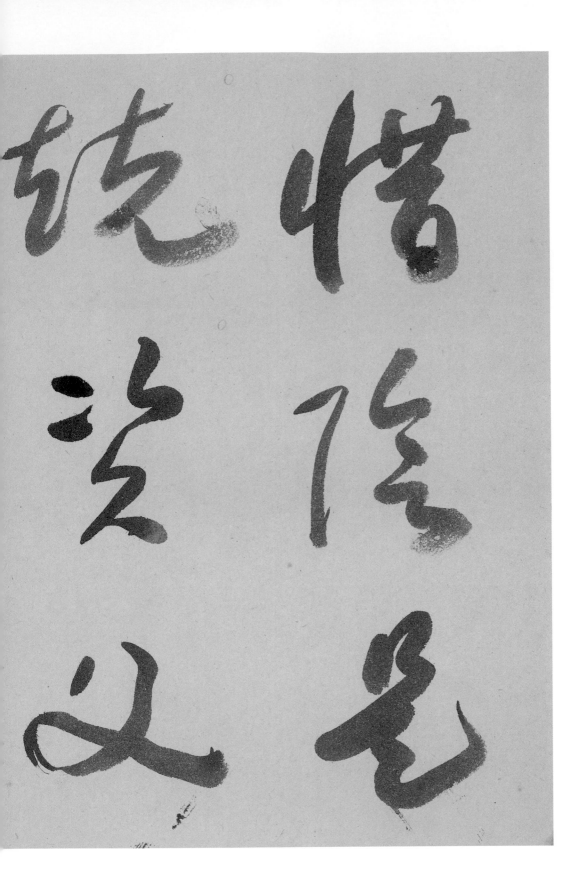

惜
陰
當
及
時
坑
灰
冷
以

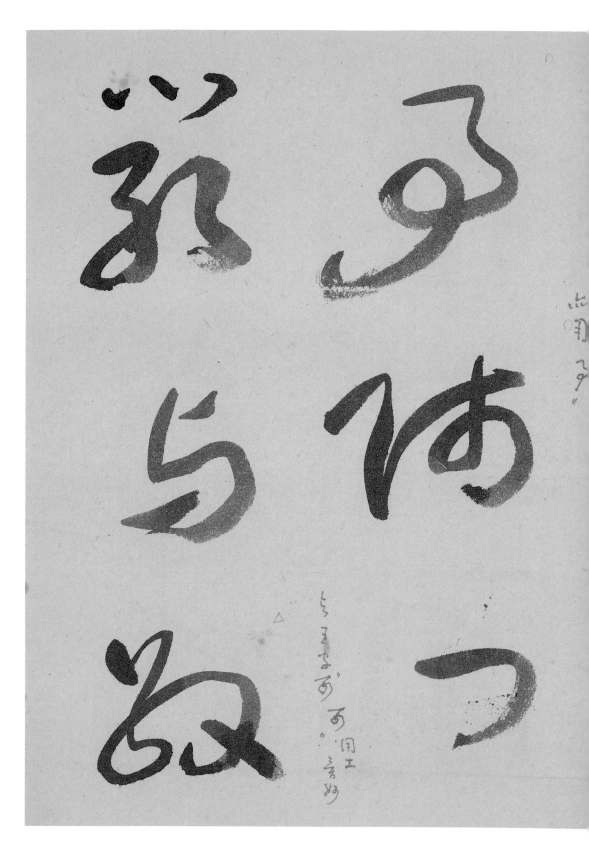

惜陰是
競資父
事師曰
嚴與敬

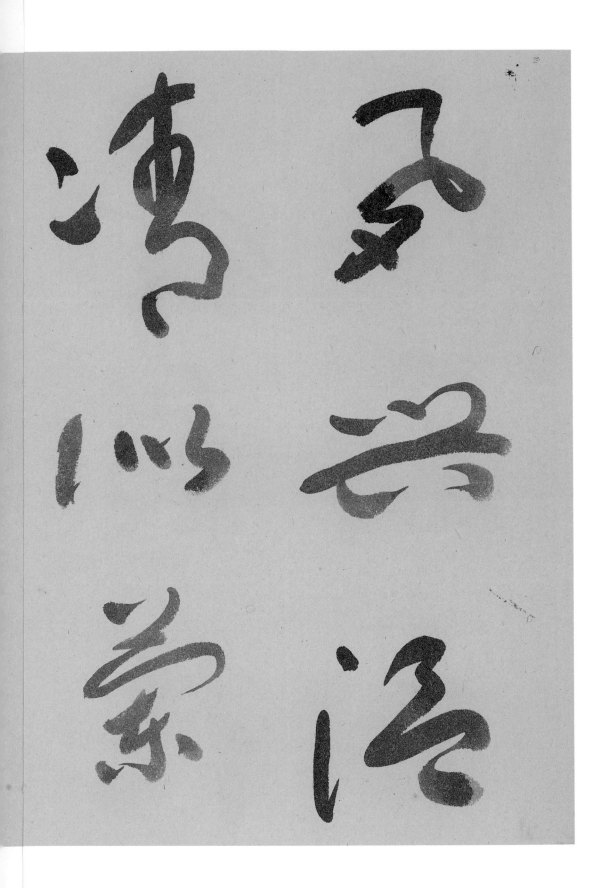

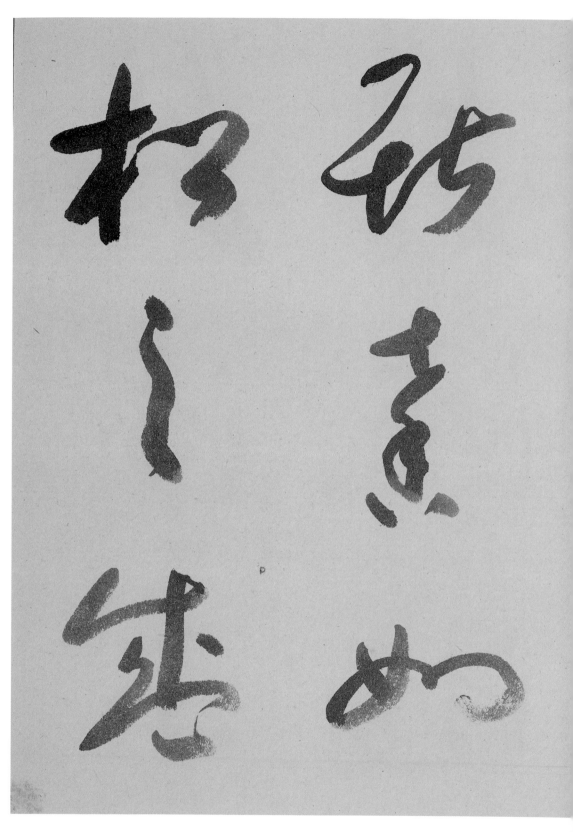

松之盛

斯馨如

清似蘭

夙興溫

言

無

名

宅

易

知

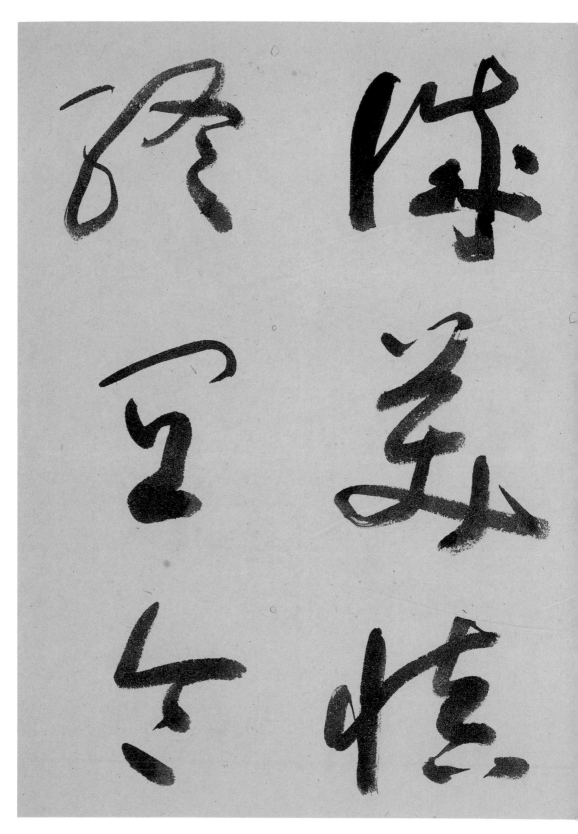

言辭安
定篤初
誠美慎
終宜令

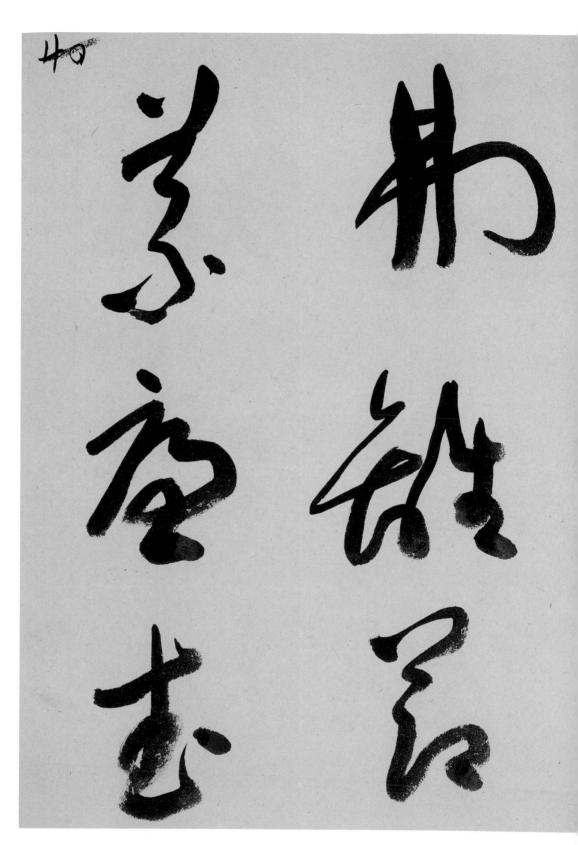

睿慈隱
惻造次
弗離節
義廉武

舒

海

还

朝

性

韵

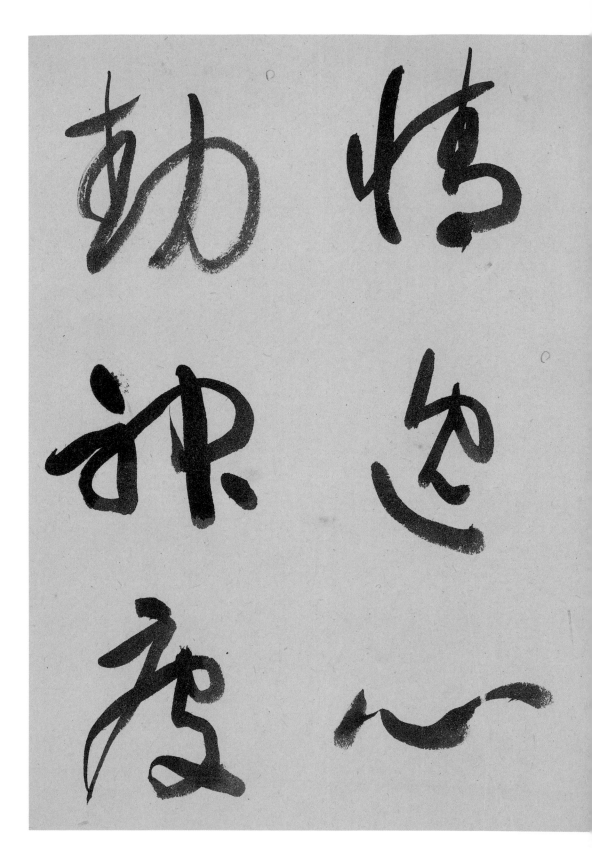

顛沛匪

虧性靜

情逸心

動神疲

为

海

生

逐

志

物

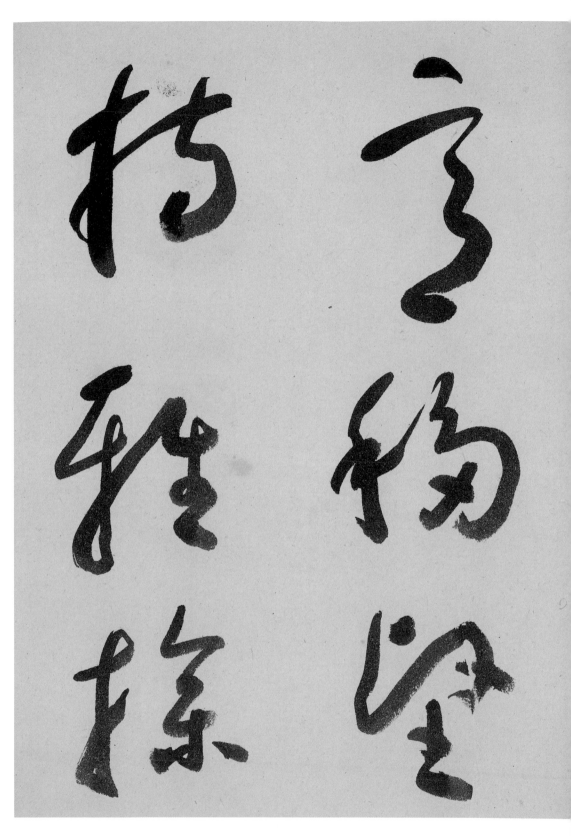

守真志<br>
滿逐物<br>
意移堅<br>
持雅操<br>
雅<br>
操

子詞白

原老子

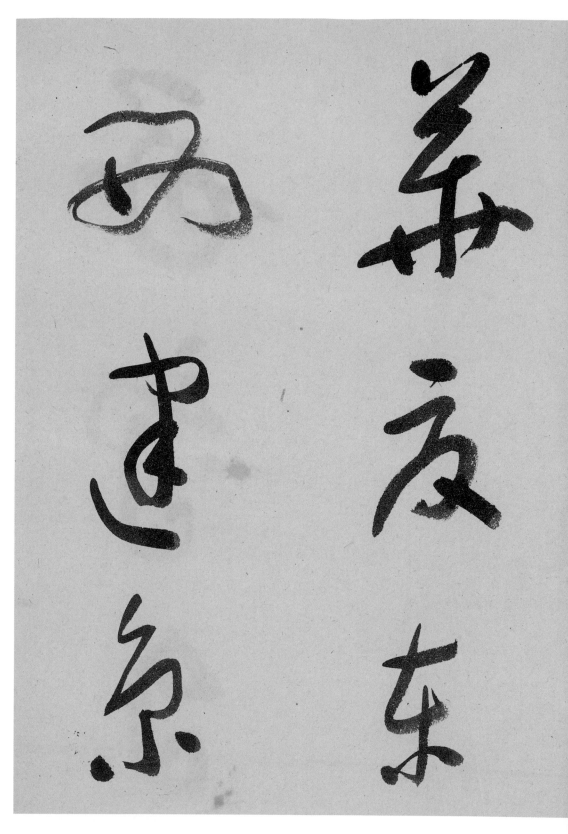

好爵自

麋都邑

華夏東

西建京

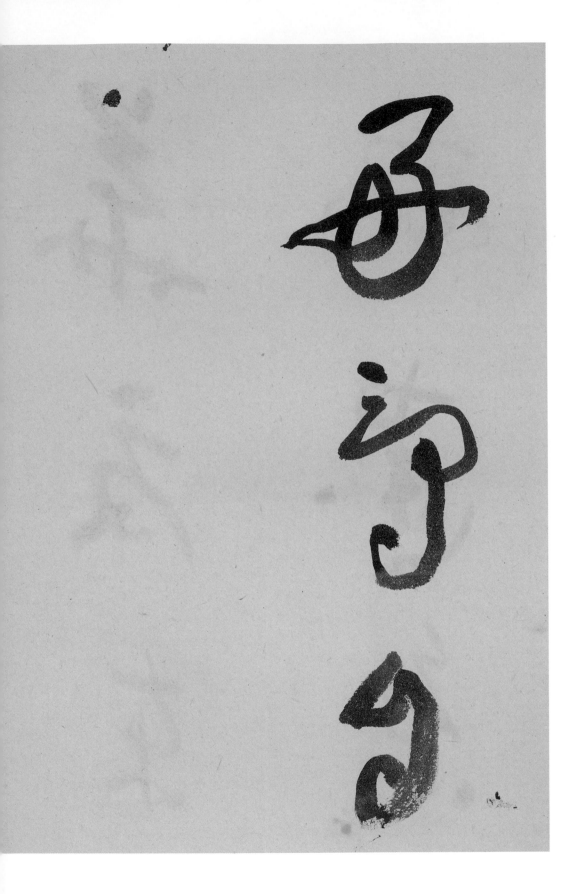

39

好
爵
自

消消消
消消消

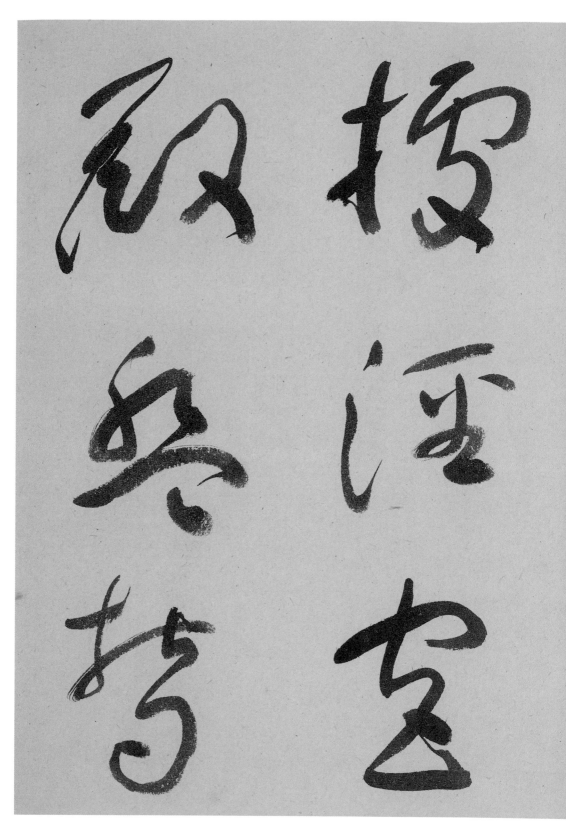

殿據洛背
盤涇浮邙
鬱宮渭面

极知名

多国间

卓

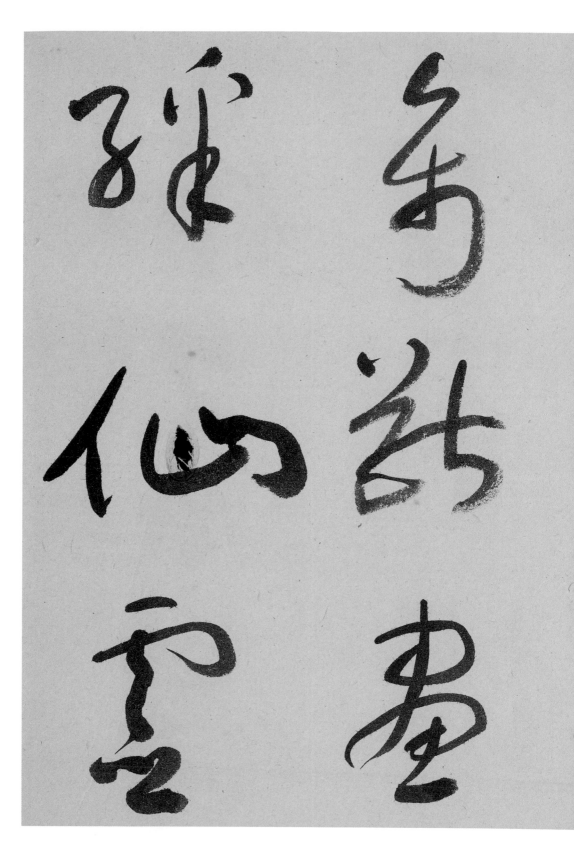

樓觀飛
驚圖寫
禽獸畫
綵仙靈

原
右
軍
帖

夏
冒
暑
動

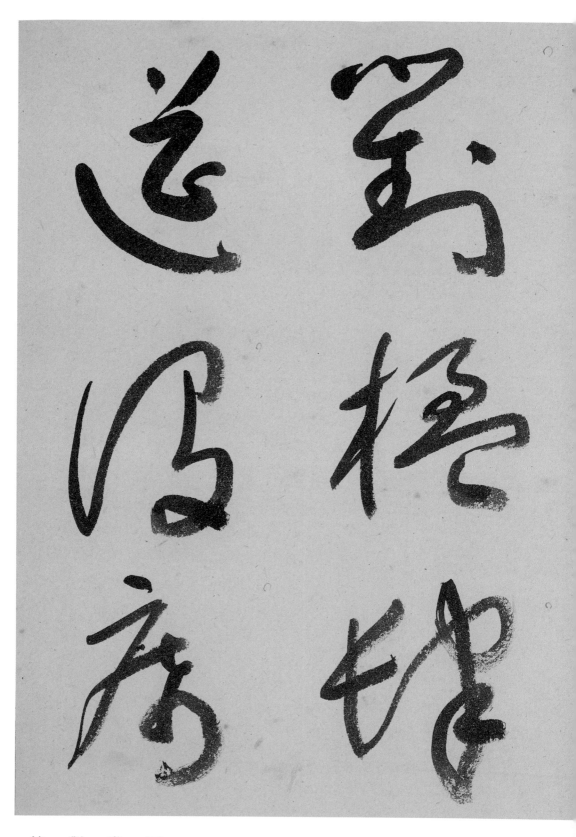

丙舍旁
啟甲帳
對楹肆
筵設席

相望道路

飯如此段

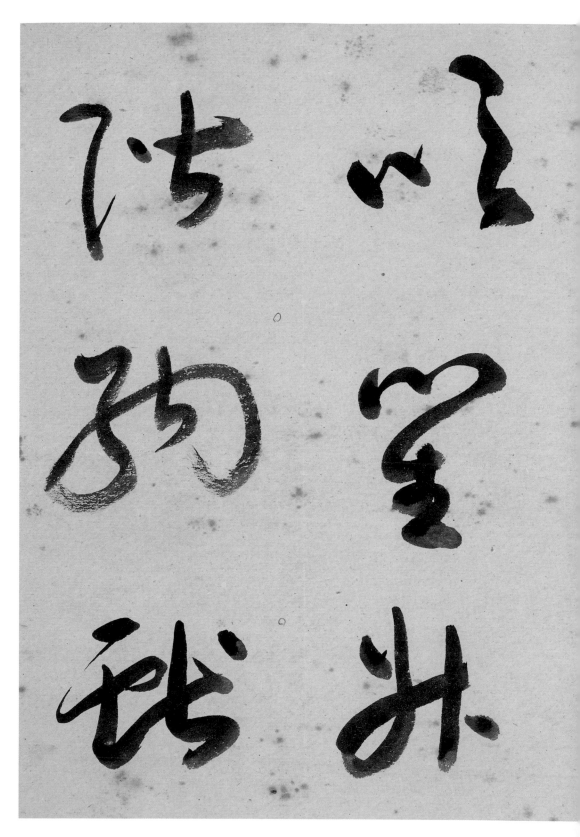

肆筵設
席鼓瑟
吹笙升
階納獻

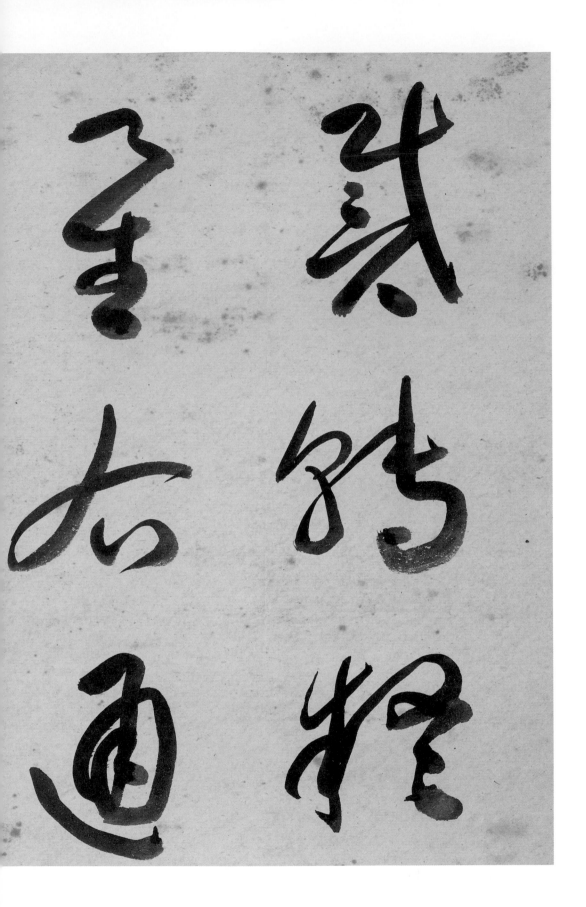

然 書

鈞 如

粧 通

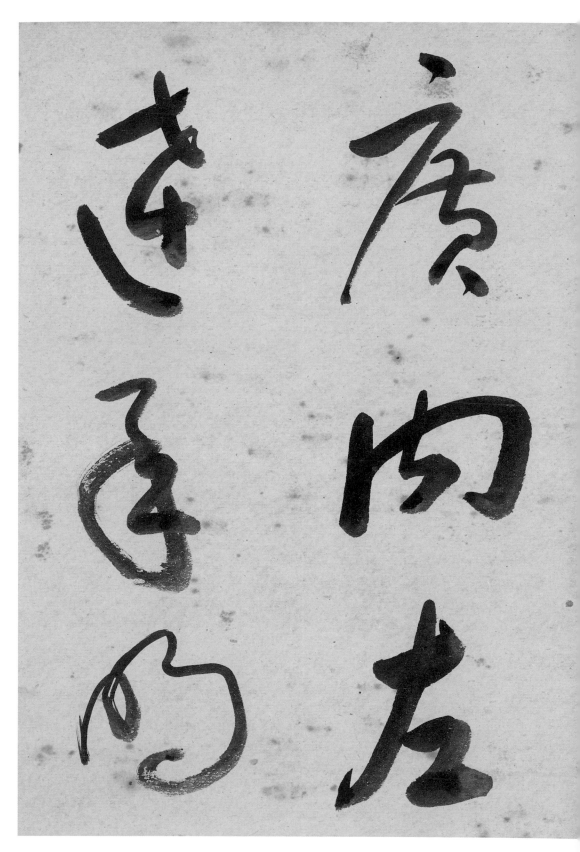

戴轉疑
星右通
廣內左
達承明

犯罪头

点点

邪凌

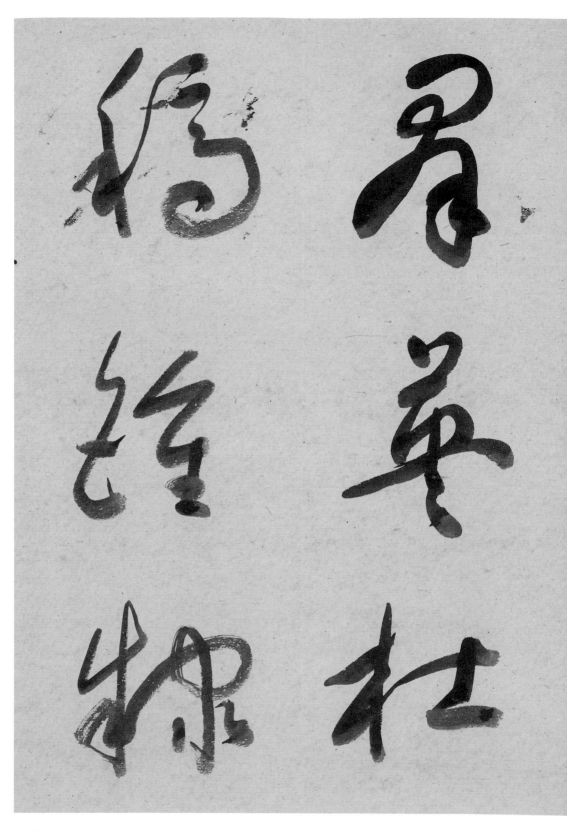

稿　羣　典　既
鍾　英　亦　集
隸　杜　聚　墳

深書
經高
飛經飛鹊

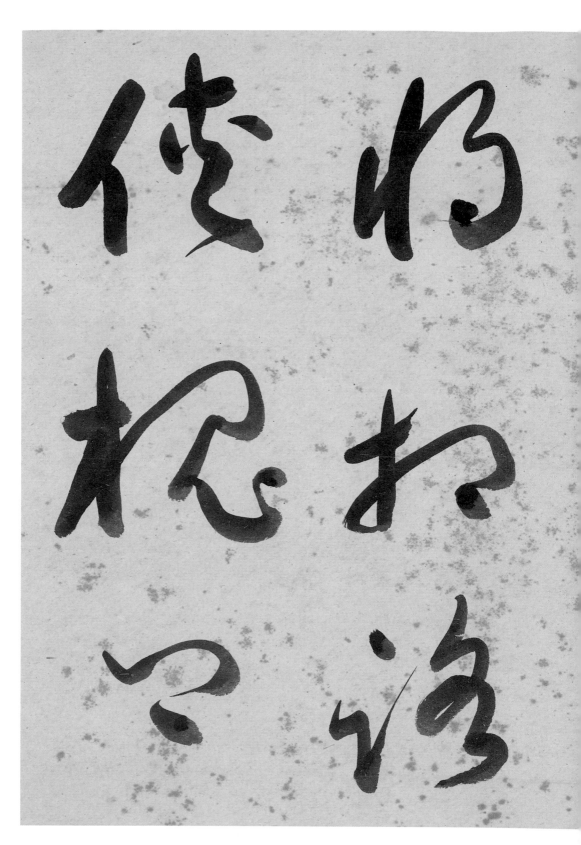

高
罷
相
和
海
鳴
德

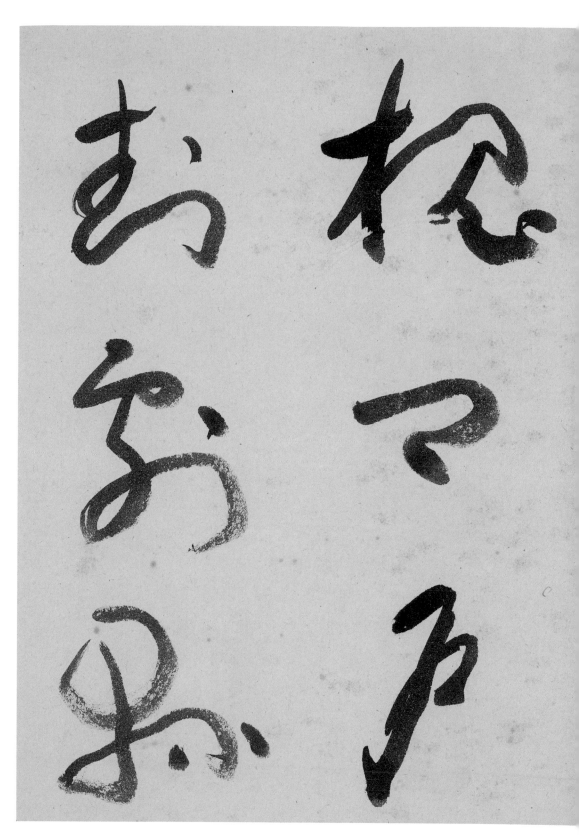

府羅將
相路俠
槐卿戶
封劇縣

鳥倚枝

色高奇

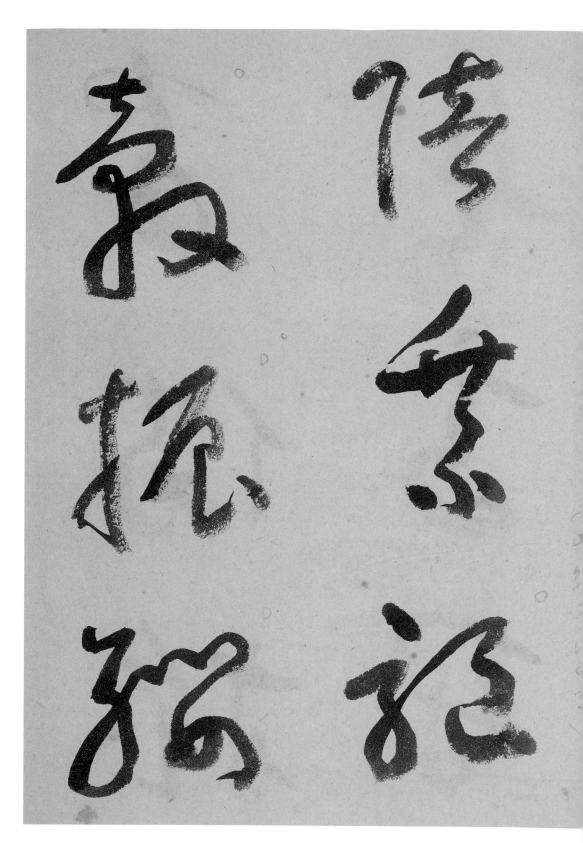

書
偶
旅

自
高
哥

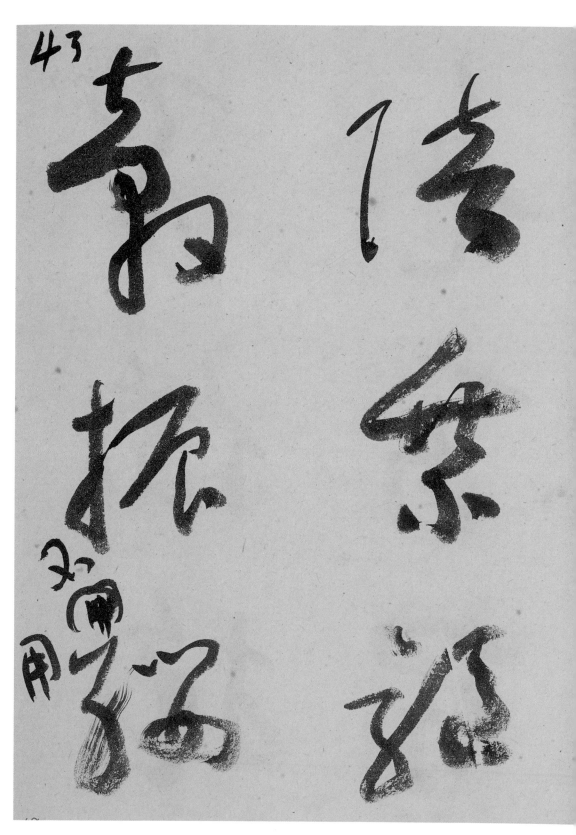

43

家備旅
兵高冠
陪乗驅
轂振纓

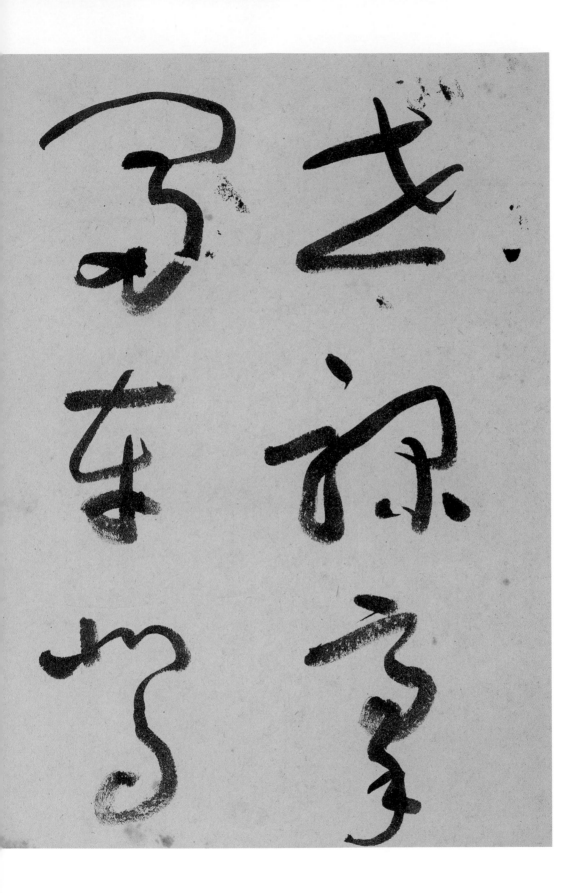

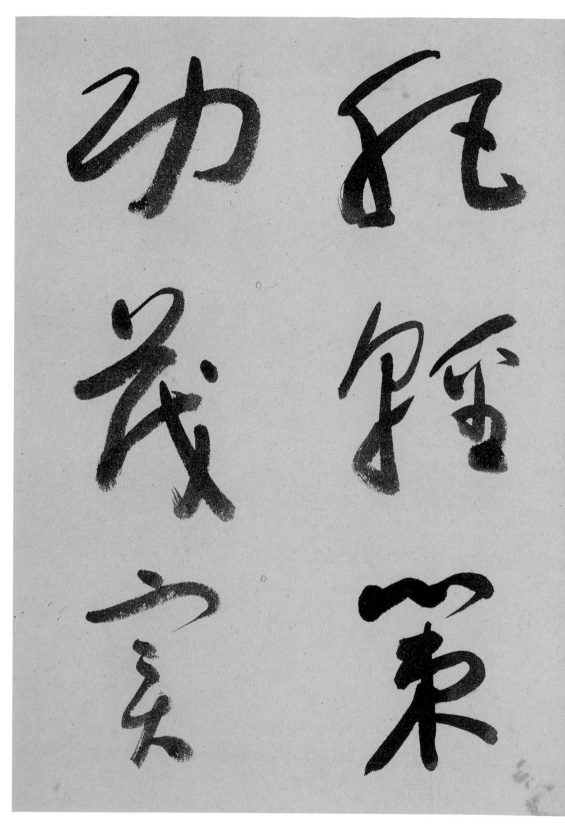

也祿豪
富車駕
肥輕策
功茂實

功
衰
家

勤
碎
切

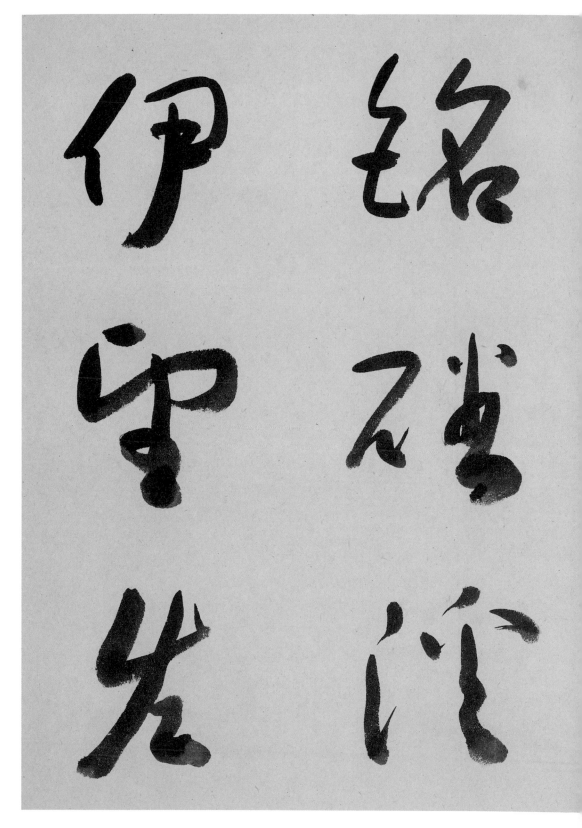

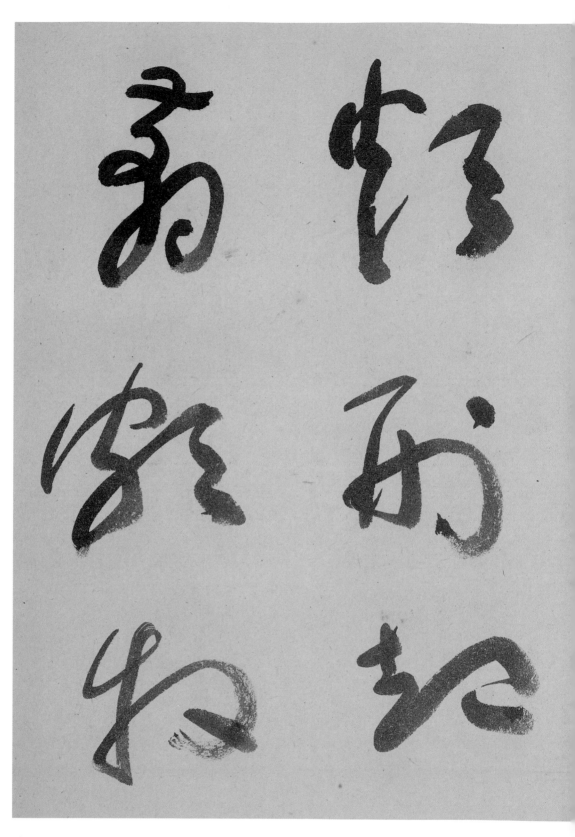

用軍之雨

精空娥

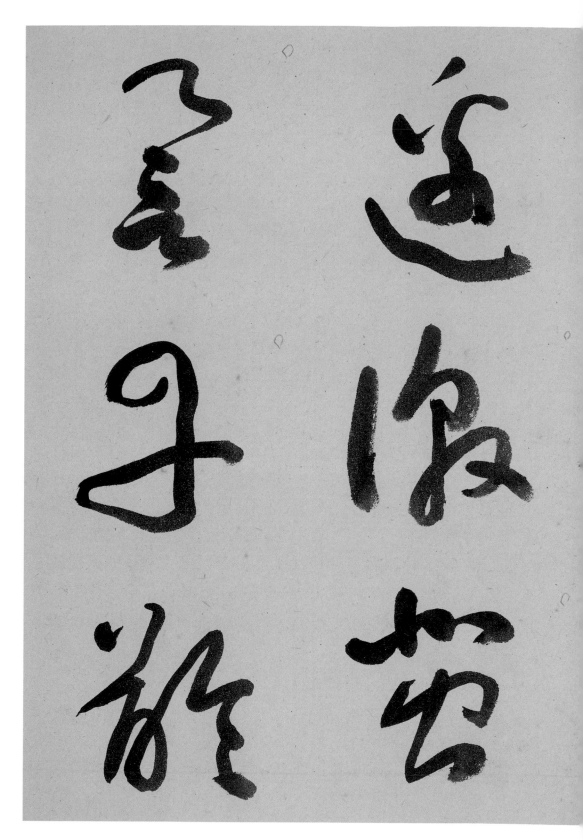

用軍最

精宣威

邊徼蠆

譽丹齡

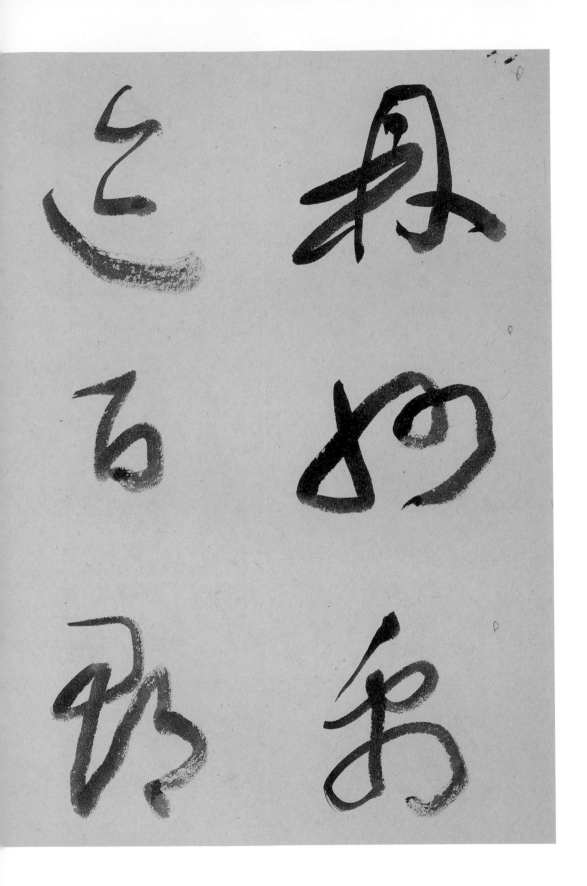

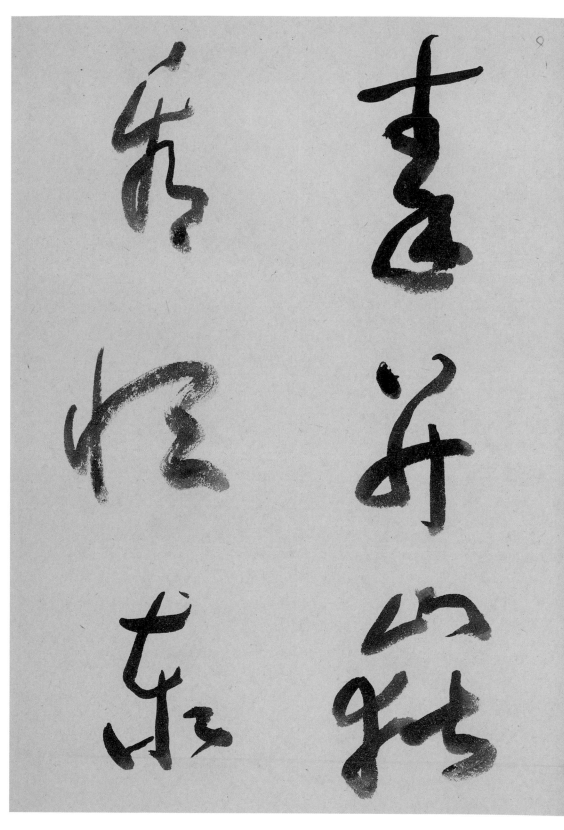

鼎州禹

迹百郡

秦并嶽

看恒泰

福壽無
高高石
心

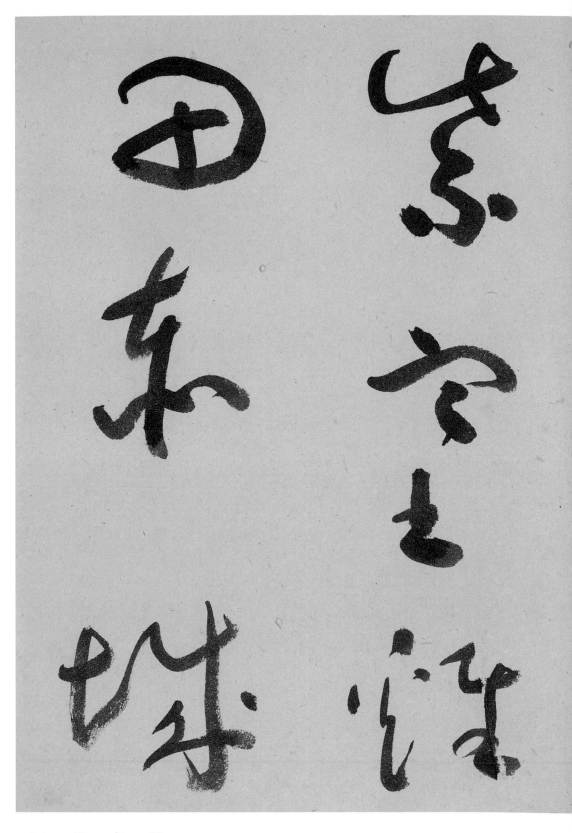

禪主云
亭鴈門
紫塞雞
田赤城

不能雪

莫揭鴉

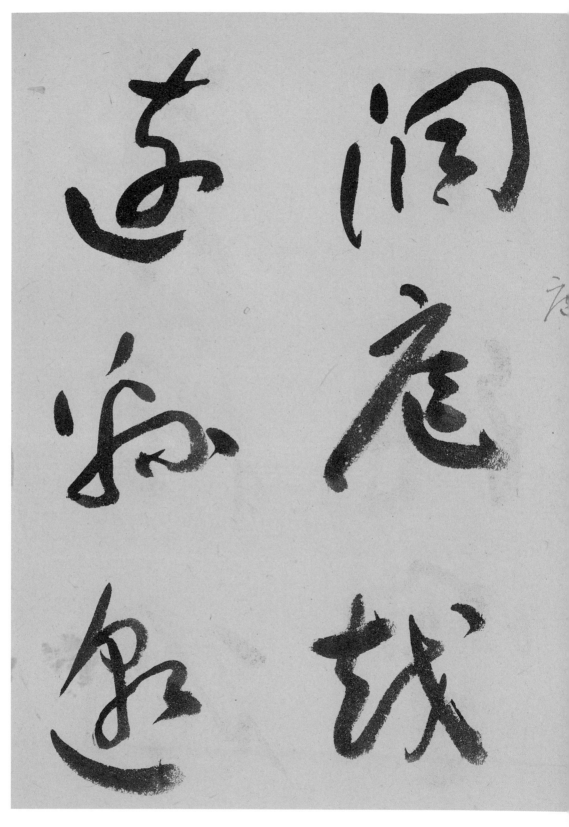

蒼梧碣
石鋸野
洞庭越
遠縣邈

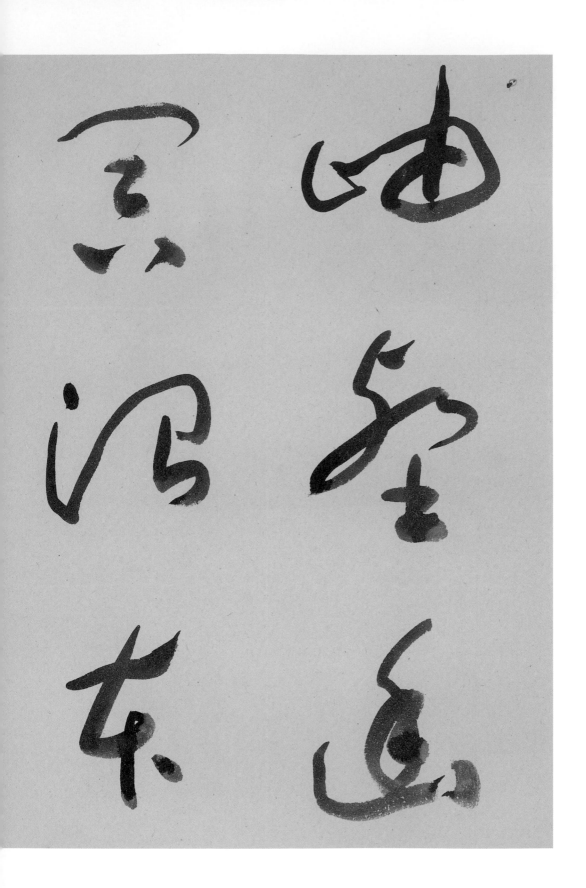

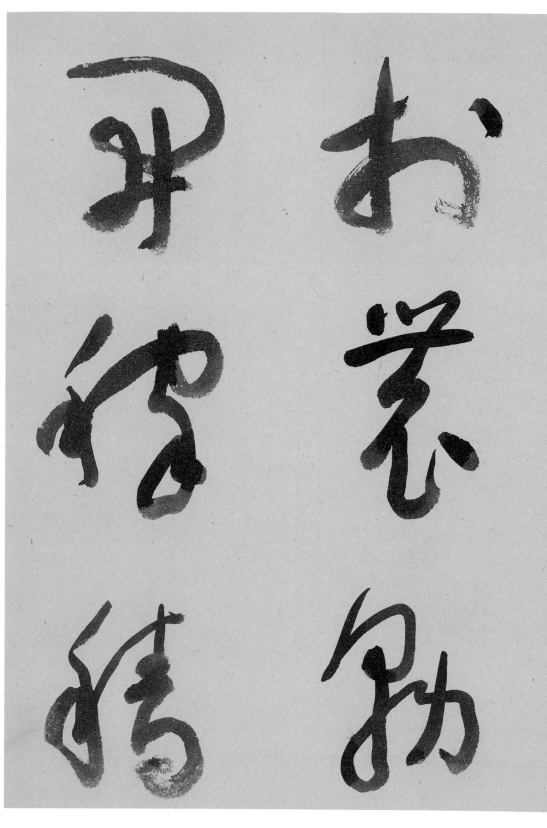

岫壑幽

冥治本

於農務

開稼穡

佇戰馬

語重荄

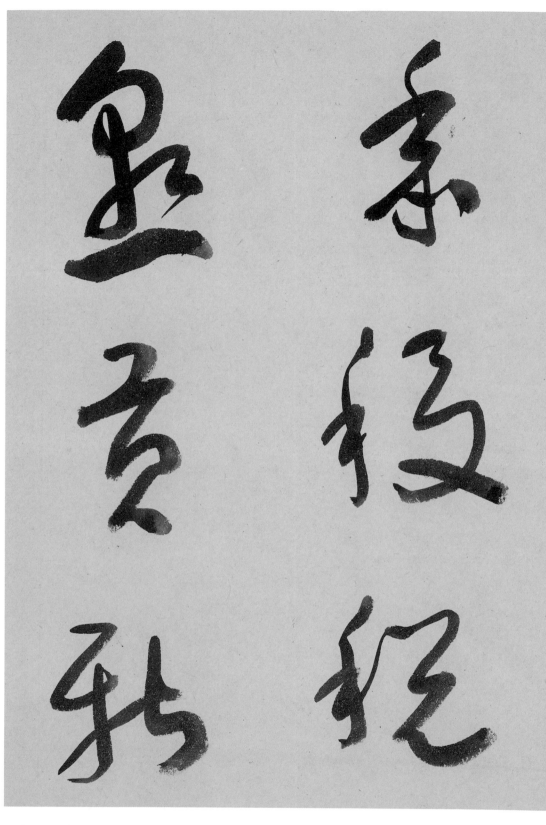

俶載南

畝我藝

黍稷稅

熟貢新

初業

陶
冗
勾

呈出

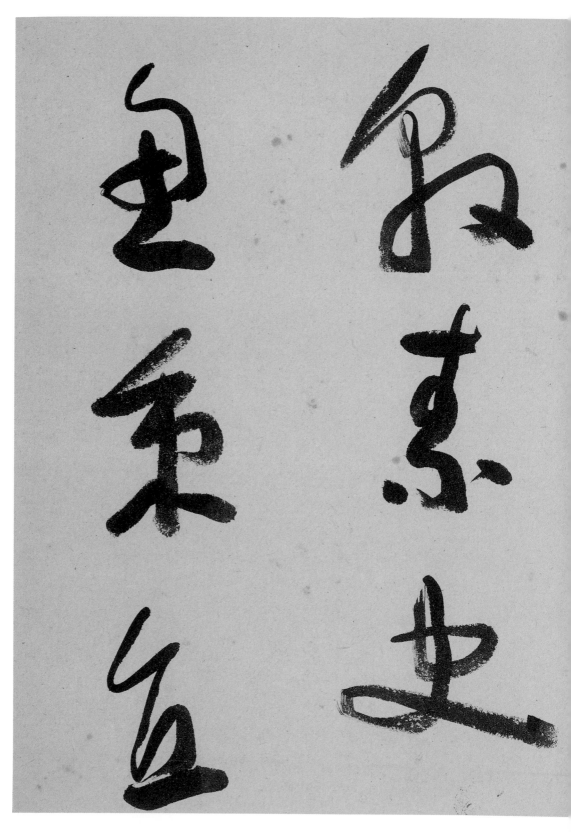

勸賞黜
陟孟軻
敦素史
魚秉直

庶

矛

迫

庶

羊

申

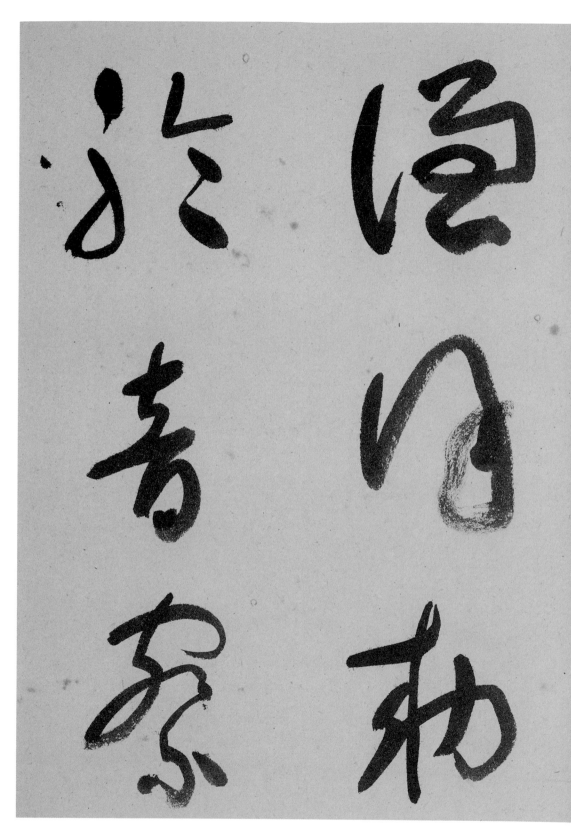

庶幾中

庸勞謙

謙謹勅

聆音察

翔自
毛
昭

現
筆
鬼

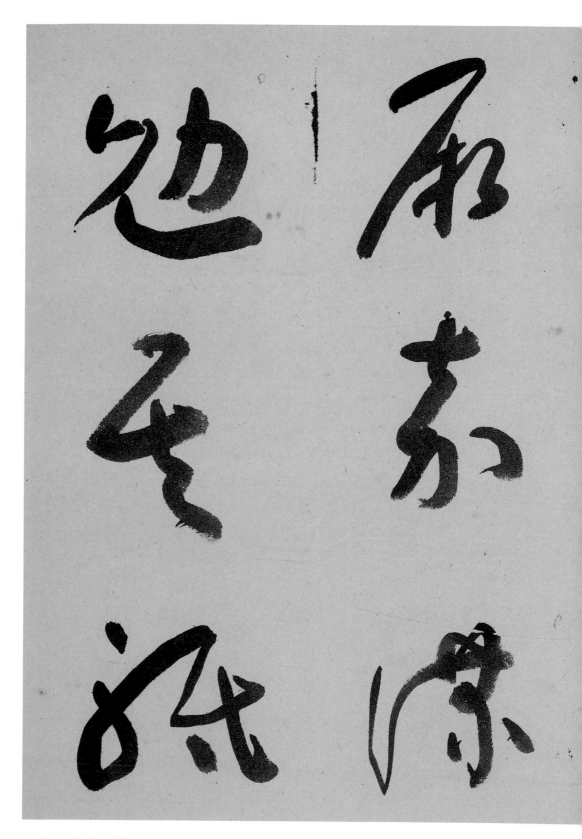

理鑒貌
辨色貽
厥嘉謀
勉其祇

相
名
物

雲
成
氣

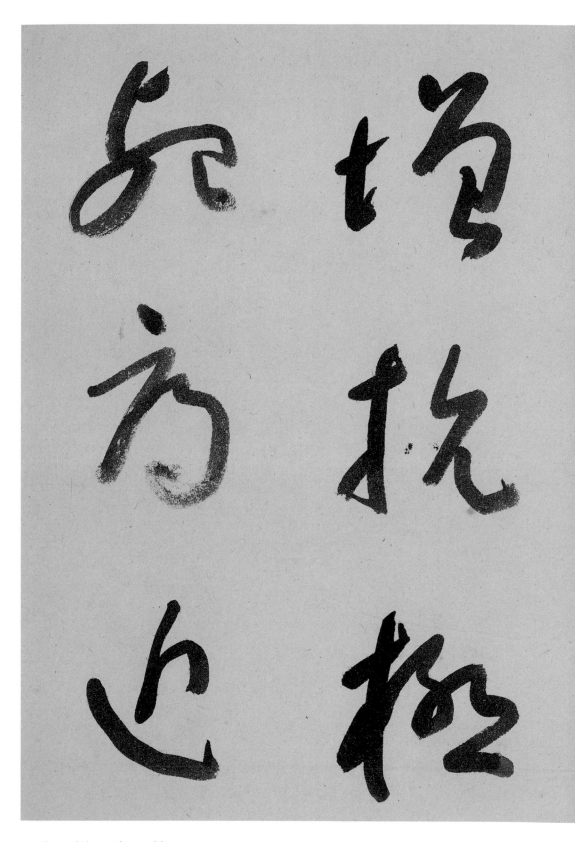

植省躬

憲誡寵

增抗極

殆辱近

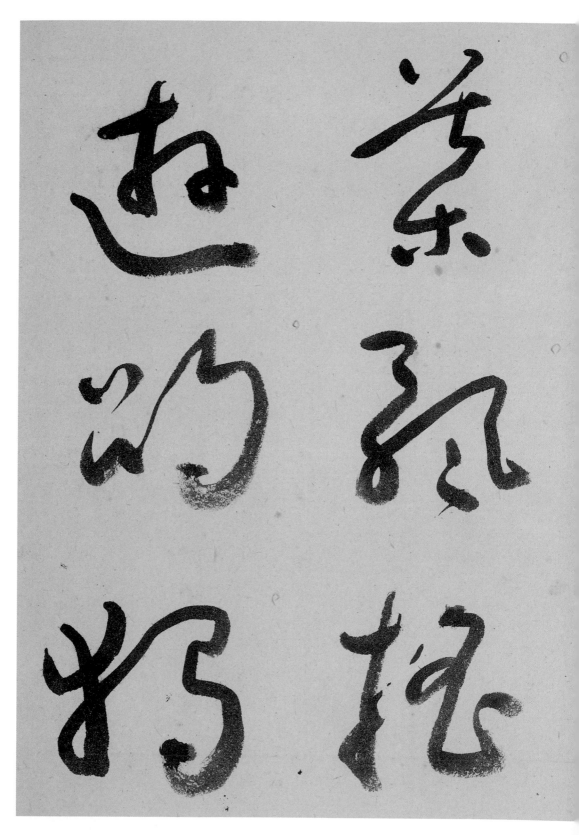

驕陳根

委翳落

葉飄搖

遊鵾獨

軍法

遠的物

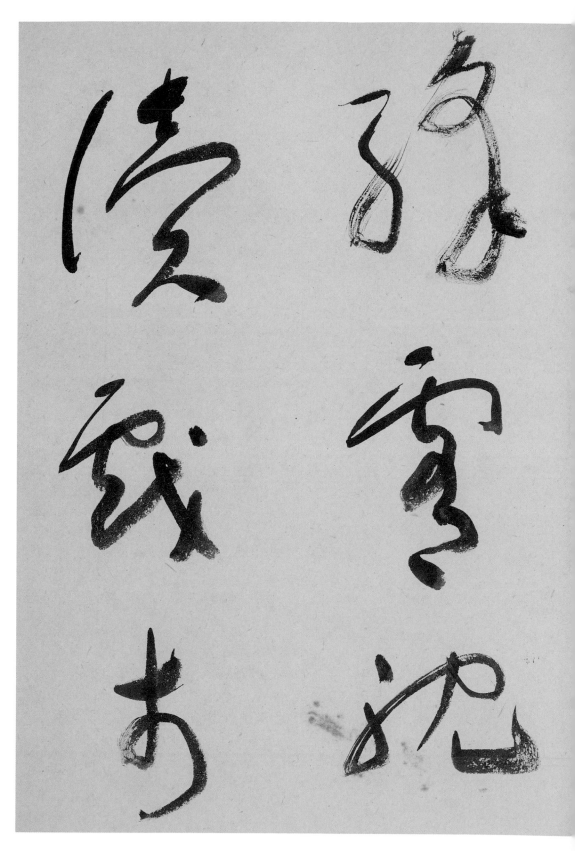

沈凌戰

南章自目

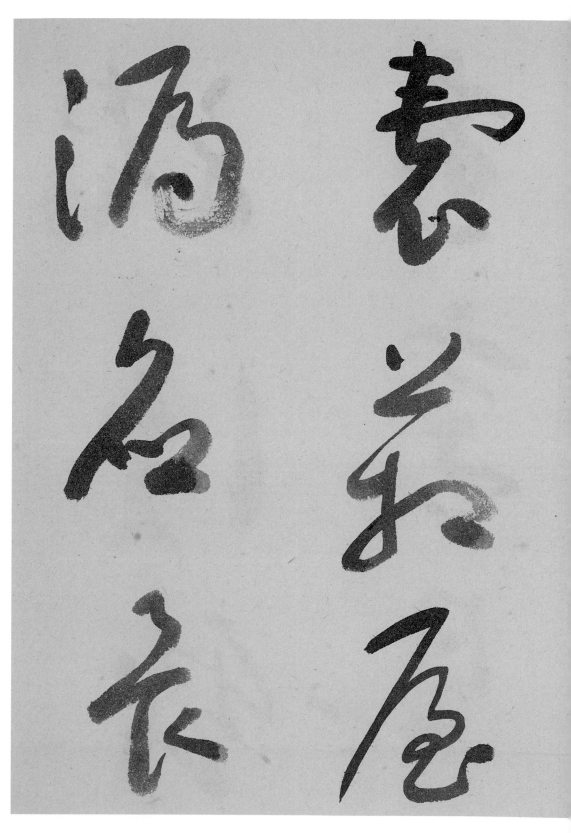

耽讀戲
市寓目
囊箱屋
漏應畏

池塘生春草

園柳變鳴禽

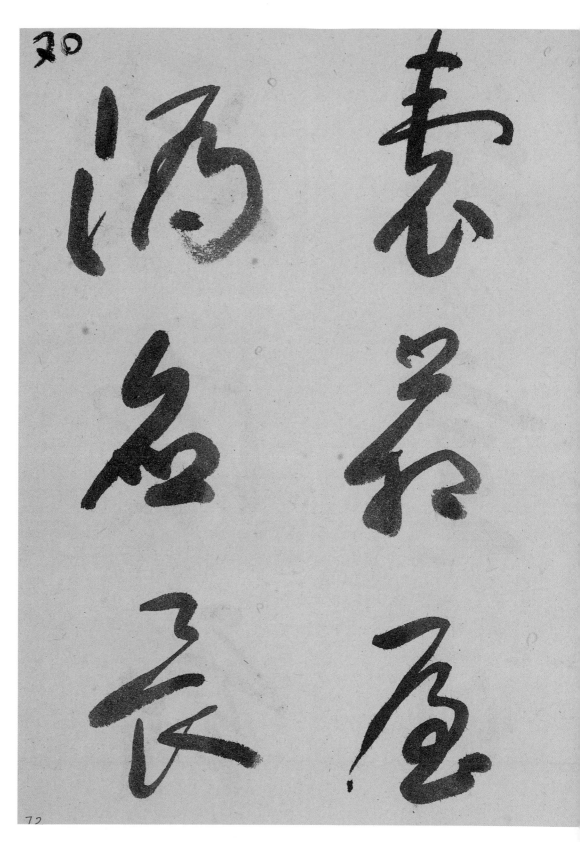

耽讀戲　　　　　　　　市寓目　　　　　　　漏應畏　囊箱屋

不
可
怕

情
之
緣

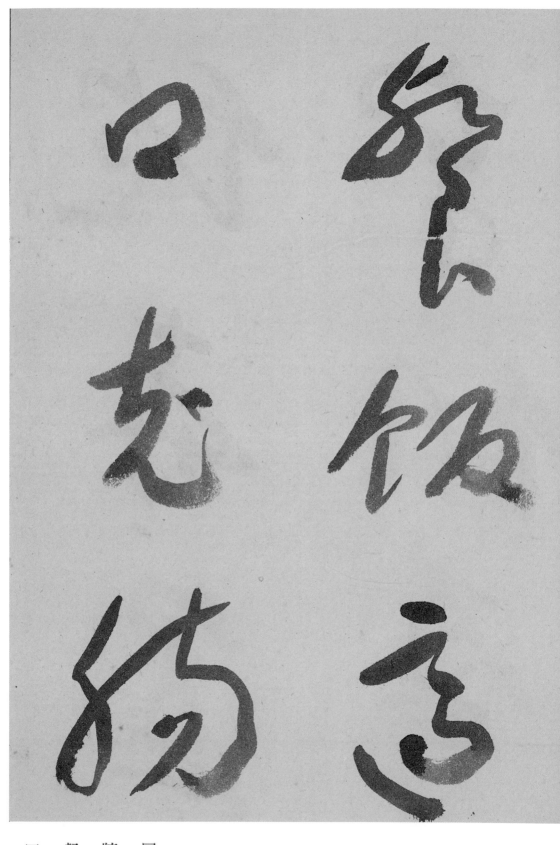

屬耳垣

牆具膳

餐飯適

口充腸

飽望

奔

饥望

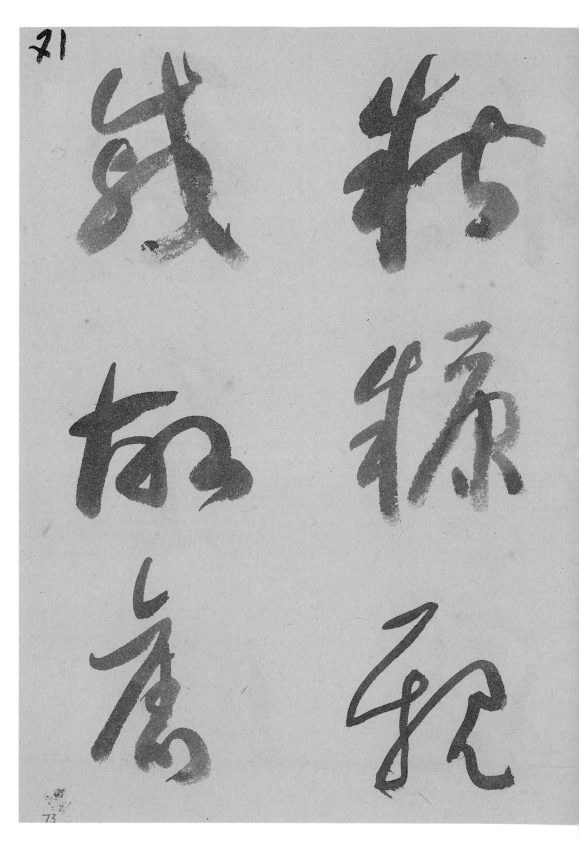

飽弃烹
宰肌厭
糟糠親
戚故舊

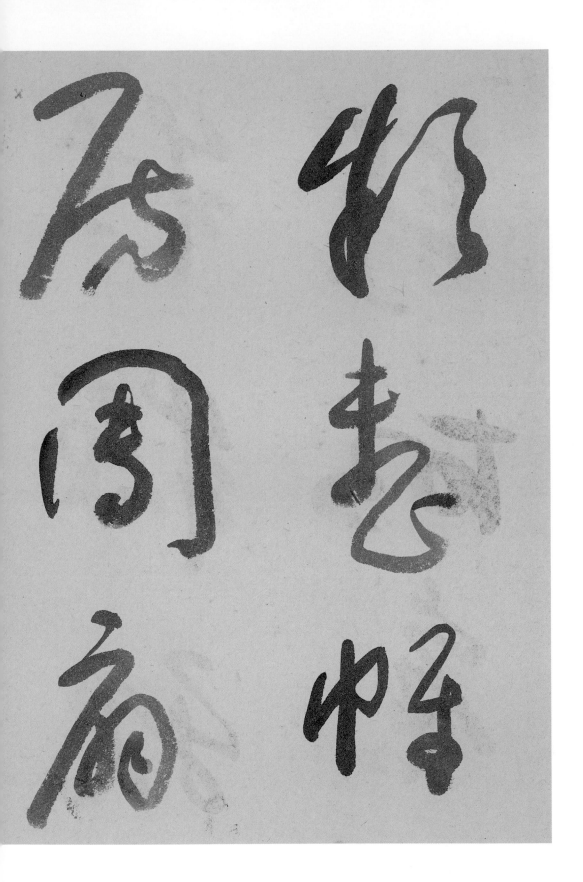

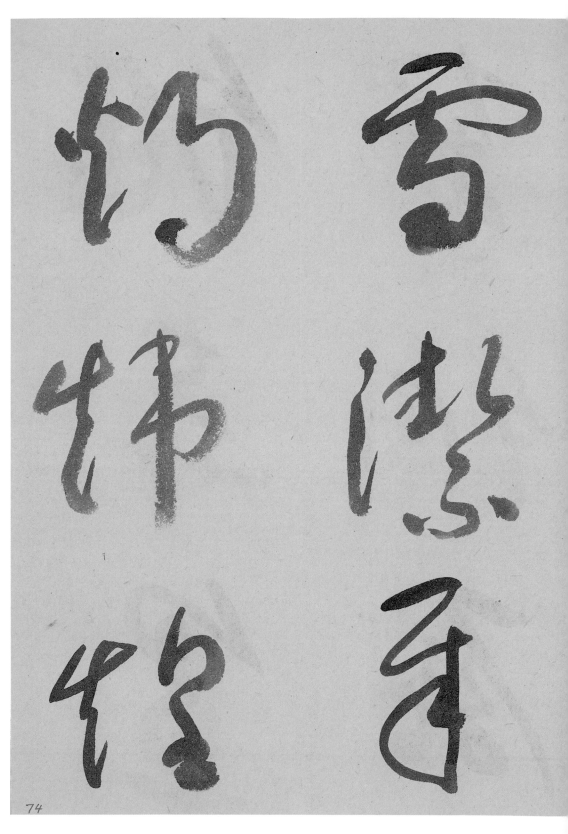

74

款整帷
房團扇
雪潔犀
燭煒煌

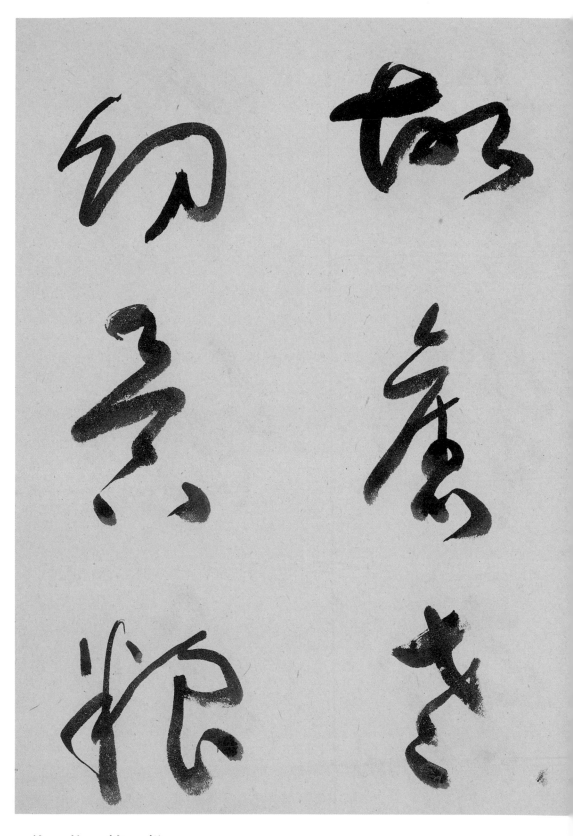

飢厭糟
糠親戚
故舊老
幼異粮

耕雲作

煙粒春

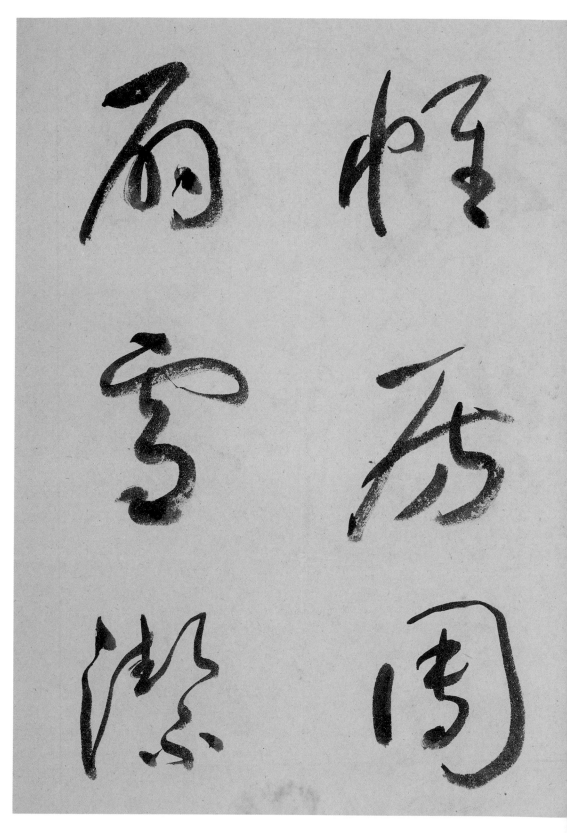

耕鑿御

獵款整

帷房團

扇雪潔

州猶

室判

物書

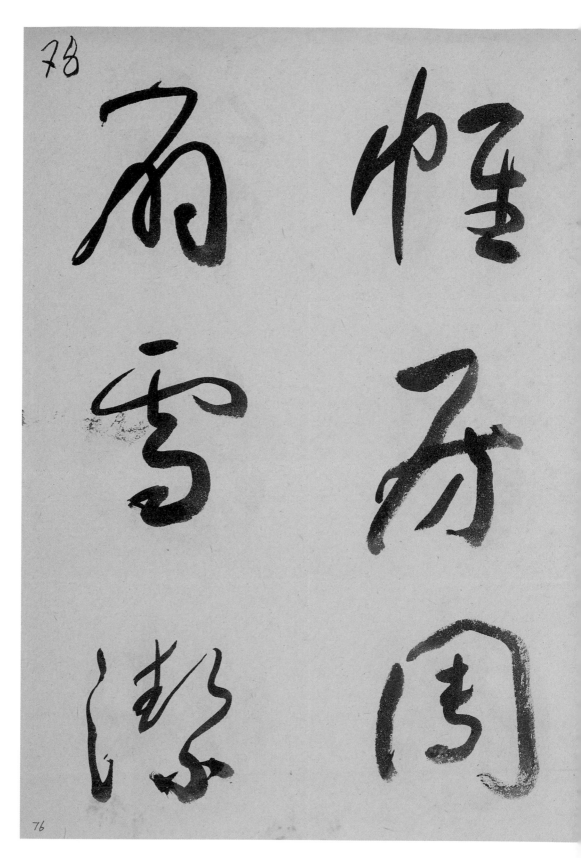

耕鑿御

獵款整

帷房團

扇雪潔

手

惶

物

禍

緯

城

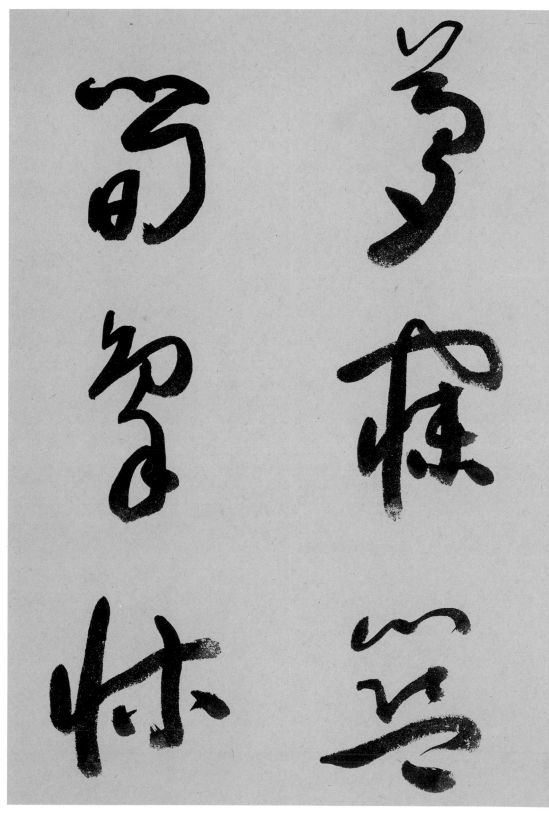

犀燭煒
煌寢眠
夢寐籃
筍象牀

影向何泥
海塘松

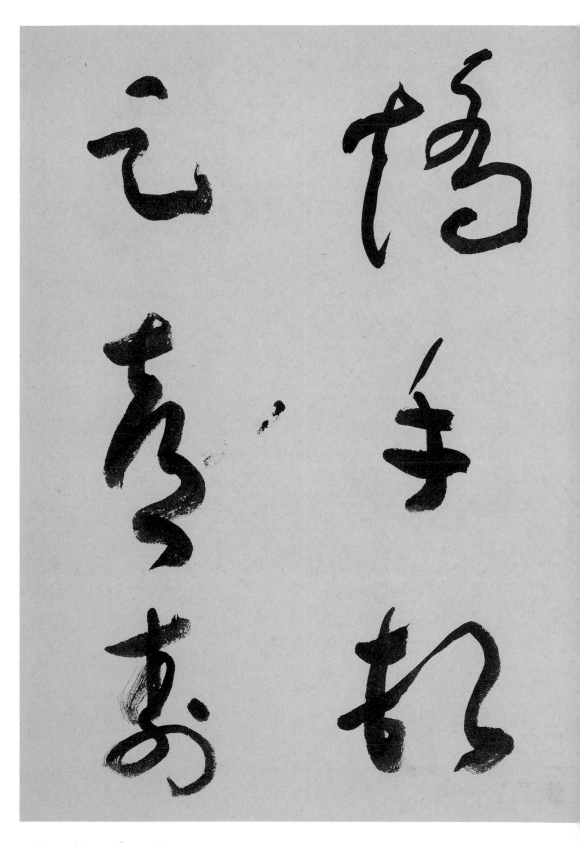

歌詞酒
讌接杯
矯手頓
足喜壽

橋　鈞
松　鶴
条　年

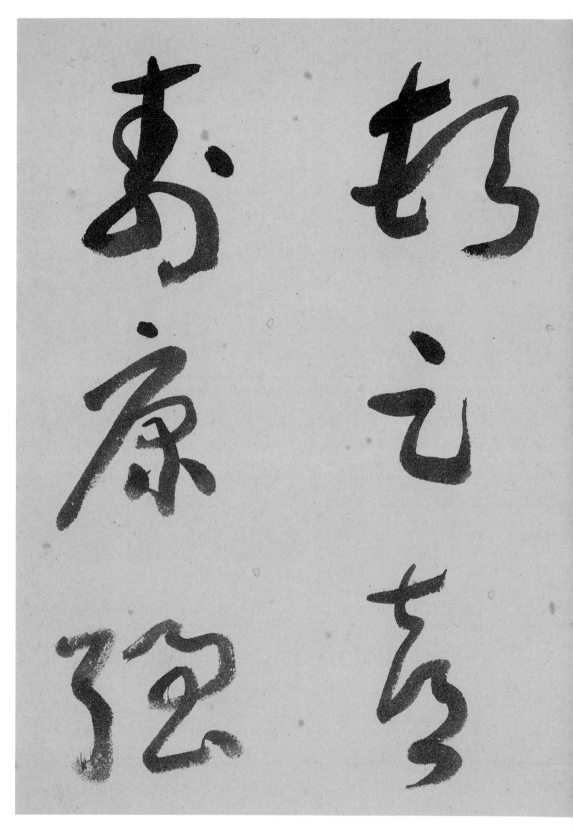

接杯舉
傷矯手
頓足喜
壽康強

奈將四

老來興不淺

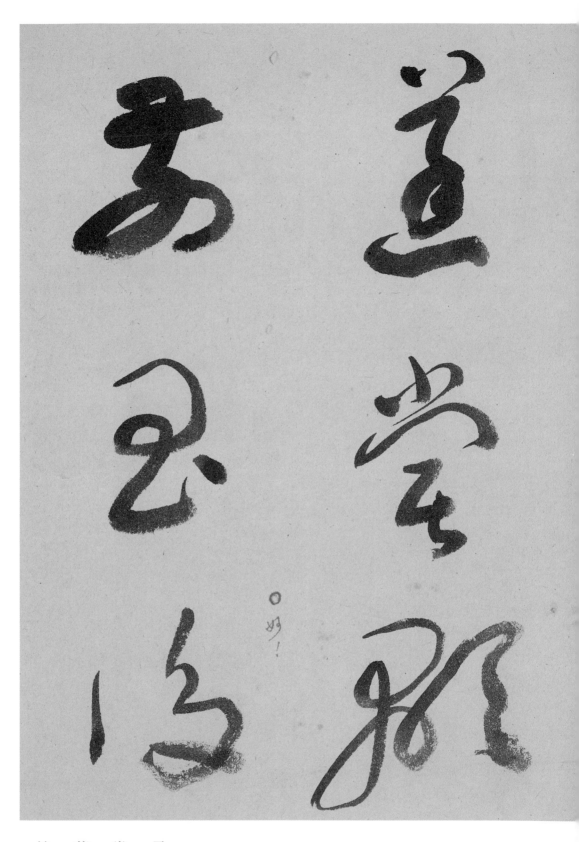

我们将
临写
探索

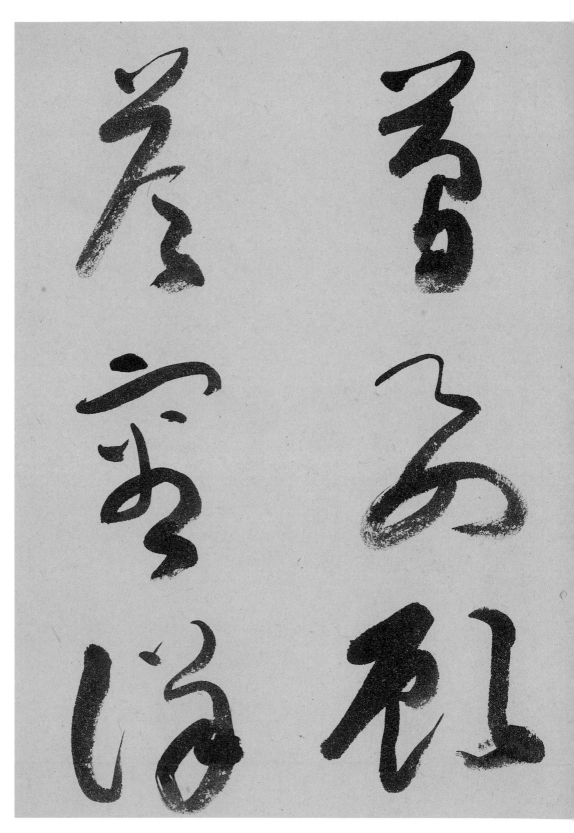

戰慄恐
惶箋牒
簡要顧
答審詳

詠坂

満地抛起

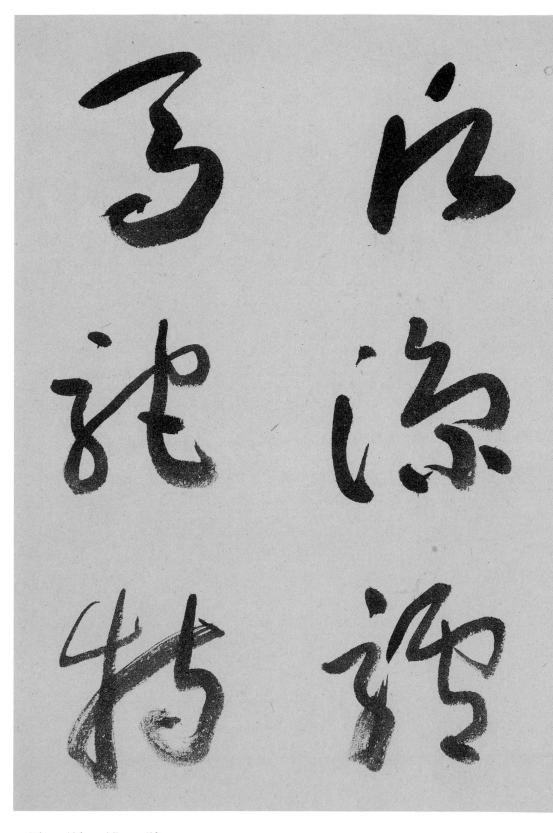

骸垢想

浴執熱

願涼驢

馬駝特

易謹書

讓昧敢

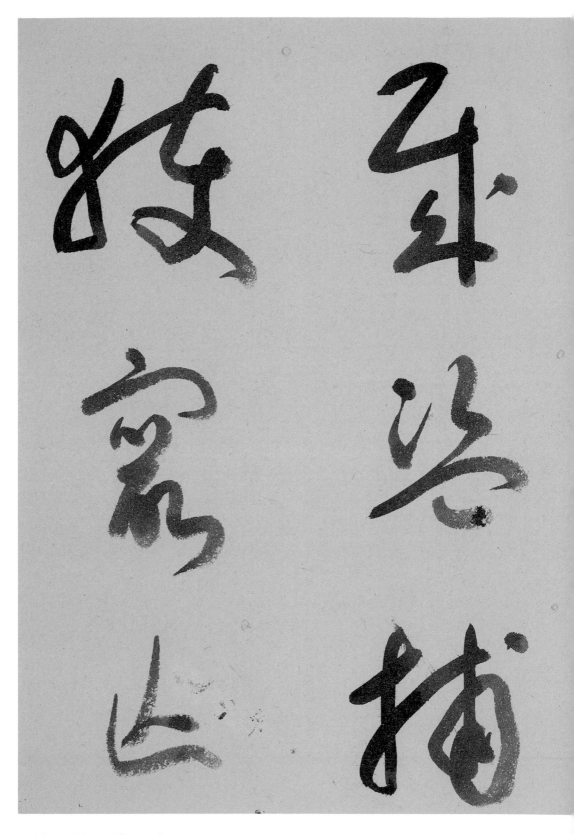

勇躍奔

驤誅殺

賊盜捕

獲竄亡

神

陽

對

絕

像

答

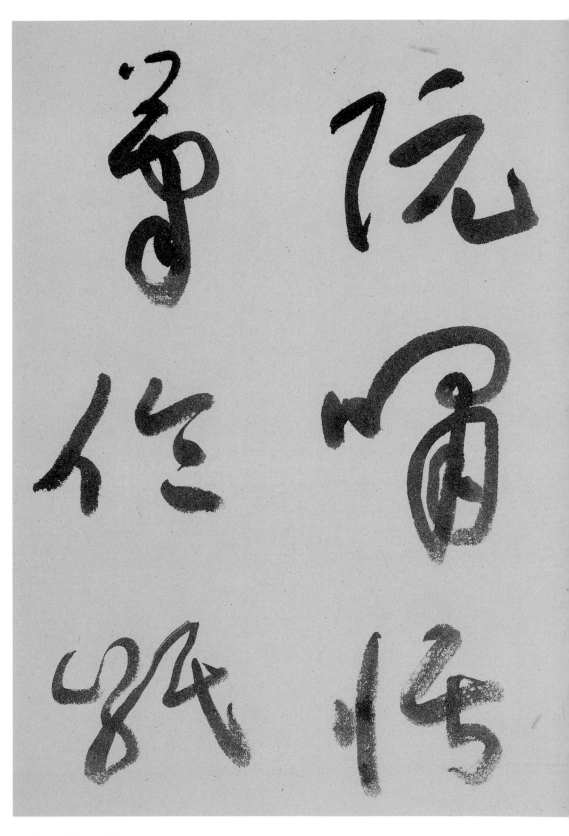

布射僚

彈嵇琴

阮嘯恬

筆倫紙

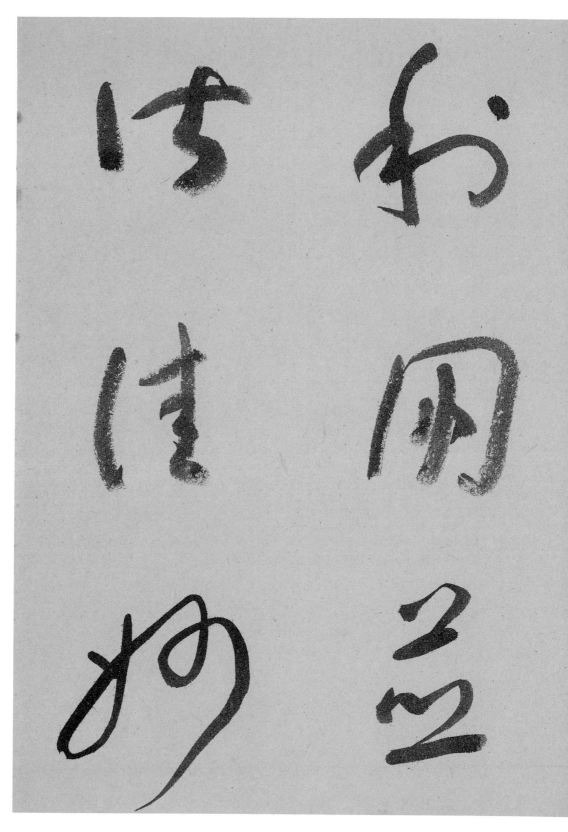

般巧任
鈞釋鬥
利朋並
皆佳妙

毛抱短

海嵩

崖斯

生

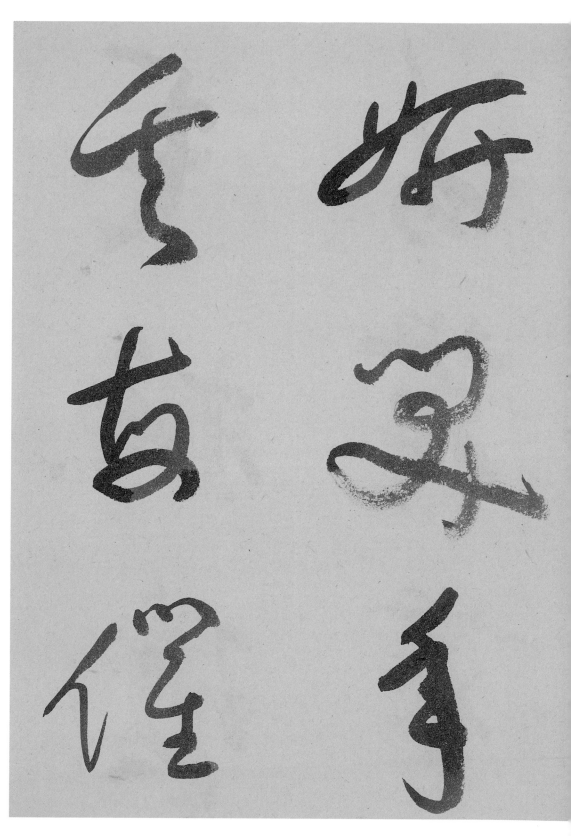

毛施瓊

姿舞嚬

妍笑年

矢每催

歟

睡

狗

瑝

花

瑋

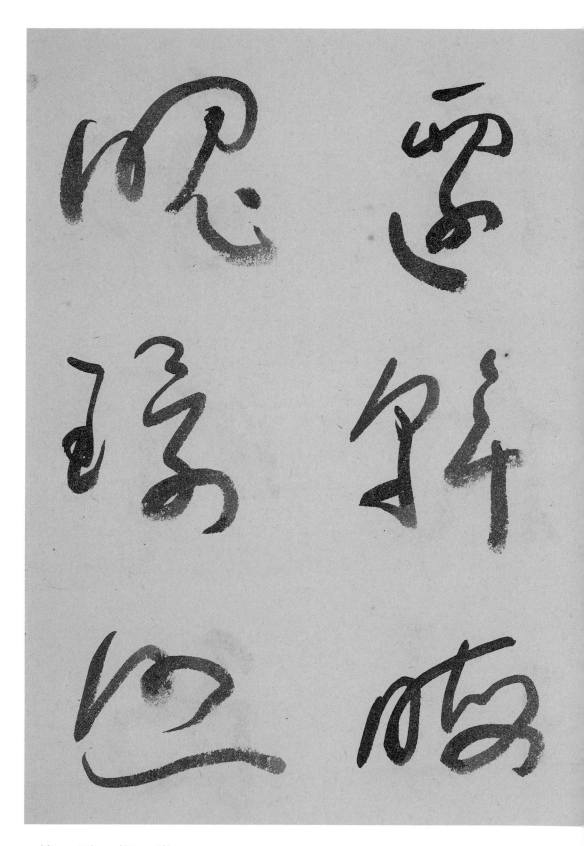

融暉朗
耀旋璣
遷斡晦
魄環照

惶　駄

恍　暉

璘　駒

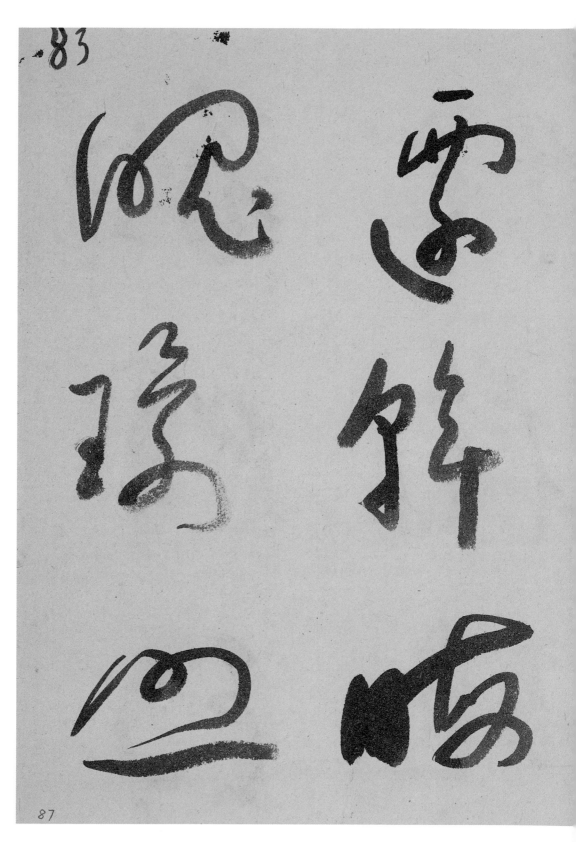

87

融暉朗
耀旋璣
遷幹晦
魄環照

花指

法象孫明

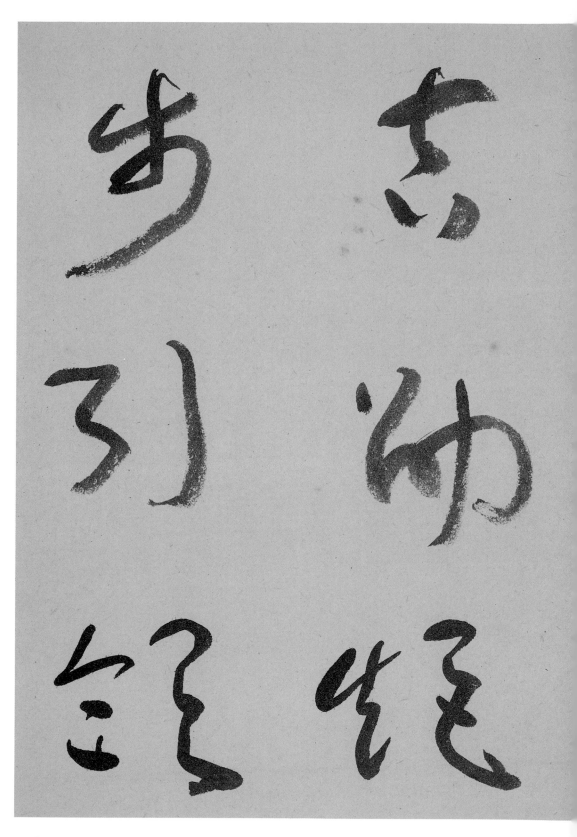

偏高

仰

廊

廊

俯

节

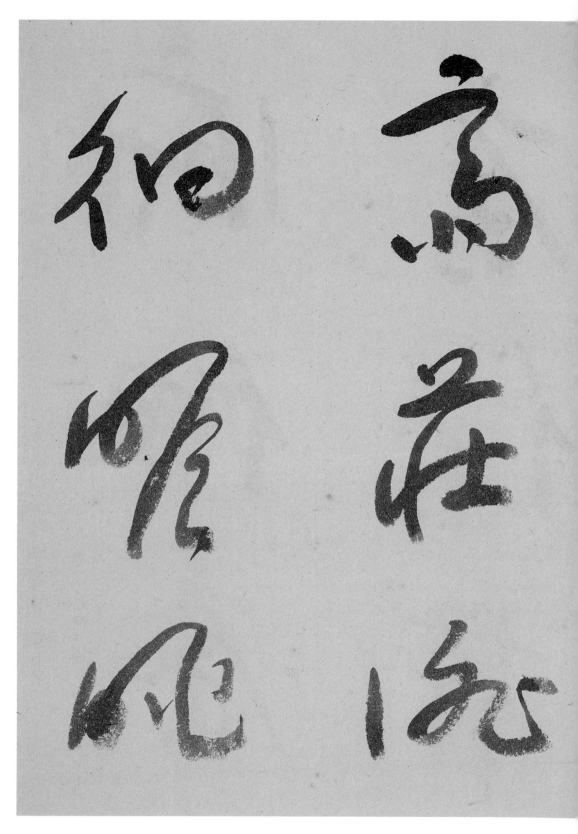

高莊流<br>
徊徘<br>
眺帶

孤
石
不
敢
惜
隨
愁
空
黑
魚

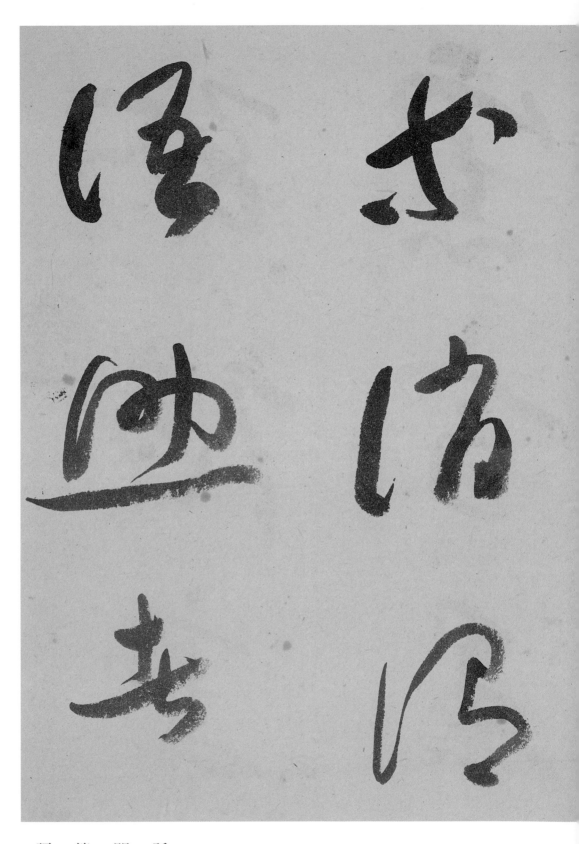

孤陋寡
聞愚魯
等誚謂
語助者

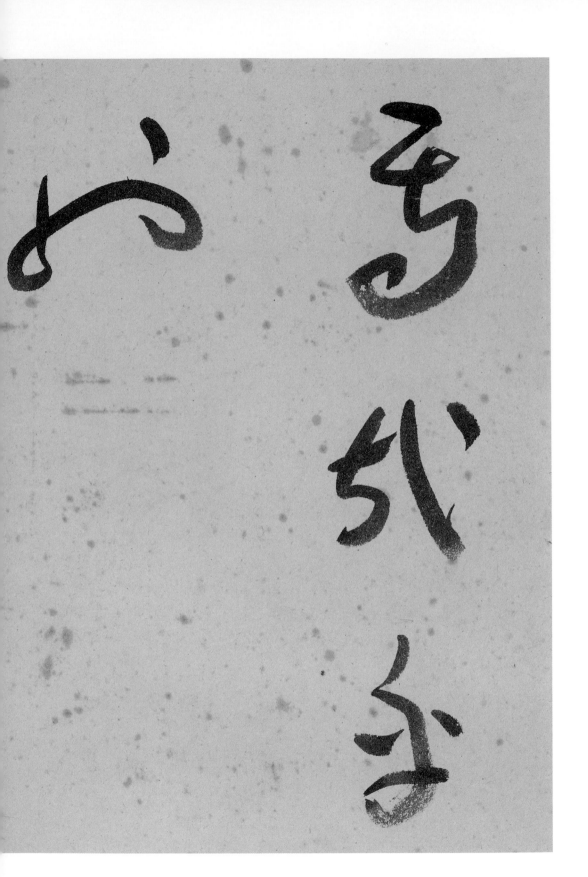

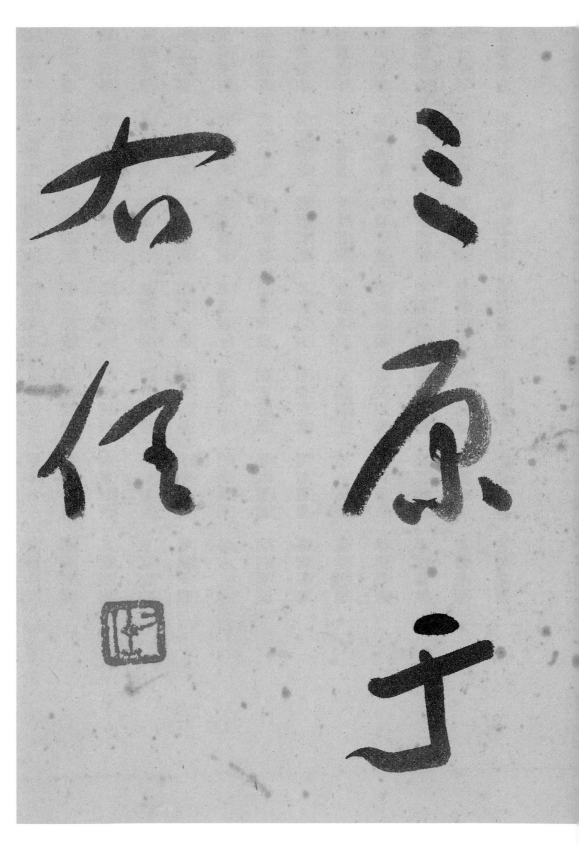

右任
三原于
也
三原于
焉哉乎

索居閑處　沈默寂寥　求古尋論　散慮逍遙　欣奏累遣　哀謝歡招　渠荷的歷

園莽抽條　竹橘晚翠　蜂蝶爭驕　陳根委翳　落葉飄搖　遊鶤獨運　凌戾絳霄

耽讀戲市　寓目囊箱　屋漏應畏　屬耳垣牆　具膳餐飯　適口充腸　飽弃烹宰

飢厭糟糠　親戚故舊　老幼異粮　耕鑿御獵　款整帷房　團扇雪潔　犀燭煒煌

寢眠夢寐　籃筍象牀　歌詞酒讌　接杯舉觴　矯手頓足　喜壽康強　桑梓鄉党

祭類蒸嘗　顯前昌後　戰懼恐惶　箋牒簡要　顧答審詳　骸垢想浴　執熱願涼

驢馬駝特　勇躍奔驤　誅殺賊盜　捕獲竄亡　布射僚彈　嵇琴阮嘯　恬筆倫紙

般巧任釣　釋紛利朋　並皆佳妙　毛施瓊姿　舞頓妍笑　年矢每催　融暉朗耀

旋璣遷斡　晦魄環照　然指脩祜　永綏吉劭　矩步引領　俯仰廊廟　佩帶齋莊

徘徊瞻眺　孤陋寡聞　愚魯等誚　謂語助者　焉哉乎也

三原于右任選字

大字標準草書草聖千文／于右任著；廖禎祥藏.
--初版. --新北市：臺灣商務，2017.11
面；　　　公分
ISBN 978-957-05-3112-1（平裝）

1. 草書　2. 書法　3. 作品集

943.5　　　　　　　　　　　　106018267

于右任書法珍墨
# 大字標準草書草聖千文

| | |
|---|---|
| 作者 | 于右任 |
| 典藏 | 廖禎祥 |
| 發行人 | 王春申 |
| 編輯指導 | 林明昌 |
| 副總經理兼任副總編輯 | 高　珊 |
| 責任編輯 | 徐孟如 |
| 封面設計 | 吳郁婷 |
| 印務 | 陳基榮 |
| 出版發行 | 臺灣商務印書館股份有限公司 |
| 地址 | 23150新北市新店區復興路43號8樓 |
| 電話 | (02)8667-3712　傳真：(02)8667-3709 |
| 讀者服務專線 | 0800056196 |
| 郵撥 | 0000165-1 |
| E-mail | ecptw@cptw.com.tw |
| 網路書店網址 | www.cptw.com.tw |
| 網路書店臉書 | facebook.com.tw/ecptwdoing |
| 臉書 | facebook.com.tw/ecptw |

局版北市業字第993號
初版一刷：2017年11月
定價：新台幣640元

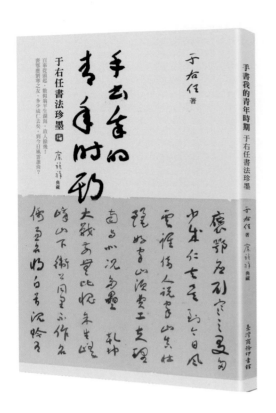

## 手書我的青年時期：于右任書法珍墨

作者：于右任
典藏：廖禎祥
定價：新台幣 550 元

　　記載于右任先生幼時及初入社會時期的過往，於字裡行間可見其對學問的渴求與尊重、對自我的思考和理解，以及對國家社稷的擔憂和熱情，隨意灑脫、一字見心的草書更是一大看點。

## 于右任書法珍墨：小字標準草書草聖千文

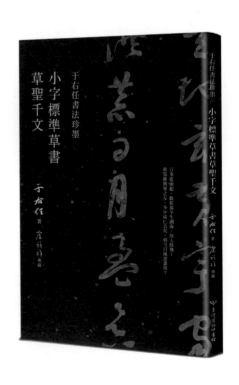

作者：于右任
典藏：廖禎祥
定價：新台幣 380 元

　　千字文是我國自古習字的重要啟蒙，而本書中于右任先生所寫小字草書千字文，筆法流暢順心，舒朗俊秀，細節之處蘊含「無死筆」的精髓，兼且可平攤的設計，無論臨摹或欣賞，皆相當實用。

（大小字合購價990元，ISBN：978-957-05-3113-8）